U0368009

戏剧视角下的决策性会议范式研究

吴晓露　著

上海交通大学出版社
SHANGHAI JIAO TONG UNIVERSITY PRESS

内容提要

本书分为两个部分:第一部分为决策性会议与戏剧的比较,包括舞台上呈现的会议与现实中的开会之异同;第二部分为现实中决策性会议的策划与呈现,以及哪些戏剧的特点可以帮助开好现实中的会议。书中选取各种真实的会议案例,围绕"会""议""决"三者密不可分的关系来详细阐述人在会场活动中所起到的能动性作用,并借鉴戏剧中的脚本和互动模式,对如何能将决策性会议开得有效进行分析。

图书在版编目(C I P)数据

戏剧视角下的决策性会议范式研究 / 吴晓露著. ——
上海:上海交通大学出版社,2023.6
ISBN 978 - 7 - 313 - 26463 - 3

Ⅰ.①戏… Ⅱ.①吴… Ⅲ.①戏剧表演-表演艺术
Ⅳ.①J812.2

中国版本图书馆 CIP 数据核字(2021)第 276788 号

戏剧视角下的决策性会议范式研究
XIJU SHIJIAOXIA DE JUECEXING HUIYI FANSHI YANJIU

著　　者:吴晓露

出版发行:上海交通大学出版社　　　　地　　址:上海市番禺路 951 号
邮政编码:200030　　　　　　　　　　电　　话:021 - 64071208
印　　刷:上海万卷印刷股份有限公司　经　　销:全国新华书店
开　　本:710mm×1000mm　1/16　　印　　张:7.75
字　　数:109 千字
版　　次:2023 年 6 月第 1 版　　　　　印　　次:2023 年 6 月第 1 次印刷
书　　号:ISBN 978 - 7 - 313 - 26463 - 3
定　　价:68.00 元

前　言

Preface

　　本书以"决策性会议"和"观众参与式戏剧"为主要研究对象,选题的确立源于读博时导师小课上的一次讨论。导师孙惠柱教授在谈开会的艺术时,重点讨论了一个问题:开会的目的是求同还是求异。决策性会议的目标是达成普遍共识的会议结果,这是典型的"求同"会议,并且组织者召开决策性会议的一个极为重要的目的是:在异中求同。事实上,"在异中求同"就好像一个美丽的愿景,大多数情况下,组织者所努力的方向仍然是"求同存异"。

　　在决策理论中对决策行为的指导有两种规则:一致性规则与多数规则,两种规则的核心问题即是否允许"不同意见"的存在,但不论使用哪一种规则,会议的目的都是希望能够实现:决策的民主与行动的一致。因此,组织者要想实现一场"决策结果可信、决策过程可查、决策形式可靠"的决策性会议,必须清楚定位领导在其中扮演的重要角色,且应认真考量会影响会议成败的另外两个重要因素:会议制度和决策策略。

　　领导、制度和策略,三者之间既有共生关系也有相互制约的关系。任何一个因素实质上都不是可以独立存在的单方面成因,领导权的运用需要制

度的保障,制度的实施需要领导的合理设计和使用,而策略的运用则暗藏于会议准备、进行及完成中的任何阶段。会议制度的完善程度越高,会场上策略运用的灵活度则越低,比如选举会上,所有参会人员都只能且必须按照事先拟定好的步骤和要求进行,组织者如果试图在会场上灵活操作或随时变更,就会带有违背民主之嫌。当会议制度的完善度越低的时候,对组织者在会场上的行动要求则更高,如果预期目标实现的难度越大,则要求组织者所应具备的应变能力越强。潜在的人物关系存在权利与利益的相互制衡是会场中较为典型的难以把握的不稳定因素,会议组织者要时刻观察现场讨论节奏,在恰当的时机,对每一个环节的讨论进行总结及引导"结论"的产生。

讨论至此,便发现决策性会议与观众参与式戏剧有高度相似之处。观众参与式戏剧分为两种:结局有限开放和结局无限开放。结局有限开放的会议像要观众选择结局的谋杀悬疑剧,结局无限开放的会议则像伯奥的论坛戏剧和即兴戏剧。此外还有一种特殊形式的决策性会议——"走过场"的会,表面看起来结局无限,事实上组织者早已安排好结局,因为各种原因需要通过"会议"的形式来使"结果"合理、合法、合规。

本书从戏剧视角出发分析决策性会议的范式,重点讨论开会的脚本准备与会场中的互动。第一部分为决策性会议与戏剧的比较,包括舞台上呈现的会议与现实中的开会之异同;第二部分为现实中决策性会议的策划与呈现,以及哪些戏剧的特点可以帮助开好现实中的会议。书中讨论的"会议"达成影响因素及达成结果均基于组织者的视角,即在会议组织者因为权限问题、能力问题或者民主问题不能独立对某一事件进行决策的前提下,召集与事件相关或有影响的人进行集体协商,以期达成自己预设目标的行动。在决策性会议中,"议"与"决"的形式与过程牵扯到复杂的系统性要素。影响决策性会议达成的因素主要集中于"议"与"决"的过程和形式。舞台上也有不少关于开会的戏,戏的共同点是:矛盾明显,冲突强烈。典型的作品有:《十二个人》《等待老左》《亨利五世》等。可舞台上能让人一目了然的利益关系一般很难出现在现实的会场里。戏都是给人看的,所以越是激烈的矛盾冲突越要在舞台上暴露得一览无余,这才能充分体现出被呈现的意义与价

值。但"戏剧性"的会议在我们生活中还是少之又少。

其实生活中从来不缺少冲突，尤其在充满各种利益关系的决策性会场里，只是会场里的冲突很少被公开呈现出来，有人还刻意将冲突隐藏起来，表现出"早已达成共识"的姿态。实际上，现实会议中的暗流涌动常常比舞台上呈现出来的要复杂得多，只是编剧（导演）会精心编排，目的是好看，但现实中的会议组织者所要达到的目的不是为了"好看"，而是解决实际问题。会议组织者绝不需要像戏剧编剧或导演那样，为了呈现"戏剧性"的场面而刻意制造出戏剧性的情境；相反，开会的目的其实更重要的是大事化小、繁事化简。可太多的会议却恰恰相反，本来简单的事情在一个表面简单的会开完之后，会后的实际工作变得更复杂；本来复杂的事情，甚至变得更难以收拾。一个关键的原因是：组织者有没有正视冲突的存在，并利用开会的时机对存在的冲突进行合理的化解。本书借鉴戏剧中的脚本和互动模式，试图对如何能将决策性会议开得有效进行分析。诚然，由于水平原因，本书还有许多可改进与完善之处，希望在以后的研究中继续深入。

目　录

Contents

导论

以大学生实验戏剧《弃园》为引

第十三届上海大学生戏剧节上，华东政法大学南洋里剧社原创作品《弃园》，作为话剧节参赛剧目在上海话剧艺术中心戏剧沙龙演出，该剧以著名法学家富勒(Lon L. Fuller)的假想案例为灵感，讲述了这样一个故事：四名探险俱乐部的会员在一位当地向导的带领下进入一个山洞，随后他们遭遇了山体崩塌，五个人被困于洞中，食物、水源相继耗尽。在那个既无法获救又无法逃出的山洞里，濒临死亡的五个人，在向导的提议之下，竟然开会做出了一个荒诞的决定：牺牲一个人的生命来维持其他四个人的生命。整出戏剧由此展开，山洞中的五个人就"如何来选择这名牺牲者"进行了四种形式的讨论：①自愿报名；②选出体力最弱者；③投票(得票数最高的那个人)；④掷骰子。最终，他们是通过"掷骰子"的形式产生了那位用来拯救其他四个人生命的牺牲者。剧中，这四种方式的情形分别是：

1. 五个人没有任何一个人自愿报名"牺牲"，各自都有"应该活下去"的理由，所以这一方案失败。

2. "选出体力最弱者"的方案并没有得到所有人的赞同，五个人中有三个人同意这一方案，本着少数服从多数的原则，这一方案被采纳。五个人开始讨论用什么方式来判定体力最弱者，然而每个人都想用自己的方法来表现出自己并不是最虚弱的那个，所以这一方案也宣告失败。

3. 投票表决。五人首先共同制定了一个投票规则：一人一票,不可以重复投票,不可以弃权,每个人都必须指定一位"牺牲者",谁获得的票数最高即被认定为"牺牲者"。经过第一轮的艰难投票,结果出现了两人票数相等的情况。按照大家事先拟定的投票规则:如出现票数相同的情况,则其他人再对票数相等的人进行投票。当票数相当的两个人为自己争取活下来的机会进行二次申辩之后,另外三个人再次进行投票,规则依然是:一人一票,不可以重复投票,不可以弃权。但这一次,有人违背规则,坚持选择"弃权"。第三个方案执行失败。

4. 经过前三轮无休止的自证和指证,五个人都精疲力竭。他们发现,依靠主观意识,在死亡面前,每个人都表现出了强烈的求生欲。最后,大家决定将这一选择权交给"命运",通过掷骰子的方式选出这名"牺牲者"。骰子的 6 个点数,"6"代表无人,"1 - 5"分别代表他们中的五个人,每人有一次掷骰子的机会,从 1 号开始,如果第一轮所有人都掷出的是"6",那么开始新一轮投掷,仍然从 1 号开始,直至"命运"降临至某一个人身上。显然,他们并没有那么好的运气,五个人都能同时掷出"6"来,一定会有一个非"6"的数字是必然会被掷出的,所以这一方案成功。

戏剧故事设定的基础是:如果以上四个方法都不去试,结果必然是大家一起等死。所以,洞中的五个人为了可能的那一线生机,为了满足他们集体认同的"大多数人的利益",他们做出了"牺牲一个人的生命"的决定。但是,如何选出这位"牺牲者"并不是一件容易的事情,这个方法不仅要能够得到多数人的支持,还要有执行的可行性,所以舞台上呈现的是一个非常情境中的非常会议。

该剧的创作灵感来自 1949 年美国法学家富勒在《哈佛法律评论》(*Harvard Law Review*)上提出的一个案例:《洞穴奇案》(*The Case of the Speluncean Explorers*)。这个案例分为两个部分,《弃园》演绎创作的是富勒文章中的前半段:案件陈述部分。在五名探险者被困洞穴的第三十二天,营救终获成功。但当营救人员进入洞穴后,人们才得知,就在受困的第二十三天,其中一名探险队员维特莫尔(Roger Whetmore)已经被他的同伴杀掉吃

了。在《洞穴奇案》中，洞穴内发生的情况由四位生还者的证词来表述：在他们吃完随身携带的食物后，是维特莫尔首先提议吃掉一位同伴的血肉来保全其他四位，也是维特莫尔首先提议通过抓阄来决定吃掉谁，因为他身上刚好带了一副骰子。四位生还者本来不同意如此残酷的提议，但在探险者们获知外界在短时间内根本无法施行营救的情况下，他们接受了这一建议，并反复讨论了保证抓阄公平性的数学问题，最终选定了一种掷骰子的方法来决定他们的命运。掷骰子的结果把需要牺牲的对象指向维特莫尔，于是他被同伴吃掉了。

文章《洞穴奇案》的第二部分是五位最高法院法官的判词。四位探险者获救后因营养失调而住院治疗。出院后，四位获救者被指控谋杀维特莫尔。初审法庭经过特别裁决确认上面所述的事实，根据纽卡斯国刑法的规定，法官判定四位被告谋杀维特莫尔的罪名成立，判处绞刑。四位被告向纽卡斯国最高法院提出上诉。由此，最终决定四位获救人员生死的最高法院审议会开始了。纽卡斯国最高法院由五位法官组成，他们分别是特鲁派尼（Justice Truepenny）、福斯特（Foster）、基恩（Keen）、汉迪（Handy）和唐丁（Tatting）。现在，他们五人的判决书将决定四位被告的命运。

鉴于前四位法官的表决形成 2 比 2 的平手，最后出场的唐丁法官的态度就决定了四位被告的最终命运。但唐丁还是在最后道出自己身处两难的困境，并做出最高法院历史上没有先例的裁决：宣布退出对本案的判决。由于唐丁法官的弃权，最高法院五位法官的立场出现了戏剧性的平局，而这意味着初审法院的判决得到维持。4300 年 4 月 2 日上午 6 时，四名被告人被执行死刑。

诚然，将这个故事作为引子置于本书的开头，重点并不是来探讨法理学的问题，也不是要来引申出《洞穴奇案》的追随者们竞相续写的各种案例，或者继续探讨充满分歧的法律和政治哲学问题，而是讨论虚拟案例以及虚构的戏剧故事中每个出场人物具体行动的难题。虽然戏剧《弃园》的编剧黄子威在创作这一故事时，将洞穴内的讨论主题由原本的五位探险者讨论“抓阄公平性的数字问题”，改写成了“选出牺牲者的不同方式”，但我们不难看出，

一次又一次的会议都同时指向一个集体行动:通过何种方式得出一个决策结果。虽然这种生死攸关的议事状态,并不是我们绝大多数人在日常生活中会遇到的,但是为了解决某个生活、工作中的实际问题,若干人聚集在一起进行选举或是表决的议事状态及决策行为却是我们生活中屡见不鲜的社会交往活动。

本书所要探讨的是有关"开会"这一古老而又新颖的话题。古老源于它的历史,当人在同自然界和社会的交往过程中,产生一些个人的能力无法实现的目标或愿望,遇到一些必须解决但个人能力又难以解决的矛盾时,人们便通过集体讨论商议,共同制定办法,协调关系,用集体的力量来解决矛盾、战胜困难。新颖来自人类对它锲而不舍的探索,"开会"二字所涵盖的意义与内容,至今都是各领域学者着力探讨的话题。从广义上来讲,"开会"可指人类社会中的任何一种两人及以上参与的所有议事或集会活动。狭义上,"开会"专指举行会议活动,是一种目的性很强的,有计划有组织的社会交往活动。"开会"不仅是人类社会活动中一种不可或缺的交往方式,从开会方式的演变过程也可探视出人类社会发展的历史轨迹,到了当代社会,它更加成了人类活动中不可忽视的重要命题。

本书不以笼统的"开会"或者"会议"为研究主题,不是理论性梳理会议类型或是概括性描述开会方式方法。本书以人类表演学为视角,聚焦会议中最为常见的"决策性会议",结合舞台上的"开会",以寻找可用于实践的训练方法为目的,研究决策性会场中的人的行动与效果。

第一章

会议与戏剧的种类及对应关系

开会和看戏(或更为广义的"看演出")都是极为古老的人类活动形式，会场和剧场也是有着极为相似特征的两个社会活动场所，在很多地方二者是合二为一的，但二者的不同在于，成熟的戏剧一般都有事先写好、排练好的人物和台词，而会议通常只有计划好的议程，却不会事先就有每个参会者的台词文本，除非是预先设定好的发言或者宣讲(报告)内容。但展现开会的戏剧几乎都有一个固定的剧本，开会的结果事先会经由导演、演员排练好，这就很像事先定好全部"剧本"的宣告型会议，而与真正需要互动的议事型会议不同。但不可否认，即使是在那些以"议"为重点的会议中，也不乏各种虚有"议事"之名，却无"议事"之实的大量会议存在。近几十年来，戏剧舞台上也出现了一种事先经过设计的名为"互动式"的戏剧，每次演出的结局要由演员或观众，或者演员和观众共同来决定，但这一过程也并非是完全开放式的，剧本隐形的部分便是事先设计好的互动内容。本章首先从社会活动中的互动性入手，对会议和戏剧的多种形式进行分类；再以"结局的开放程度"为切入点，对"决策性会议"与"观众参与式戏剧"二者的特征及对应关系进行详细阐述。

第一节 从"互动性"看会议与戏剧的形态

"会"其实是一个广义的范畴,它泛指一切特定目的的集会、聚会;"会议"则是一个相对狭义的概念,重在交流。"会"和"会议"最重要的区别在于"议"的重要性。"'会议'乃'会'而'议'之,'会'而不'议'则非'会议'。没有口头交流的会议不是真正意义上的会议活动"①。会议的特点除了是一种围绕特定目标有序开展的群体性活动之外,它还是一种以口头交流为主、以书面交流和声像交流及其他交流方式为辅的互动性活动。所以,会议活动的特点不仅有目标、有组织、有计划、有程序,还要有互动,它们相辅相成。

对于会议而言,最难的不是"会"而是"议"。现如今人们说到开会,常常听到的大都是抱怨的声音。冗长、疲倦、犯困、浪费时间,这些词语都是我们在谈及"开会"这件事情时,经常能联想到的形容词。大家似乎都是尽力躲避开会。实际上,我们确实在开会上花费了太多的时间,而大多数的会议并没有真正达到它预先设定好的目标。不同于单向地传递事先已经决定好内容的宣告型会议,议事型会议需要通过双向、多向的讨论来就某些尚无定论的问题做出决定。但是,现实情况常常是参会者根本没有机会发表意见,或者发表的也只是毫无意义、流于表面的空话。所以,"互动"成了会议组织者们又爱又恨的命题。

孙惠柱先生在文章《主动 VS 客动:社会表演学的哲学探索之三》中将"客动"解释为"作为反应的积极动作"②,强调并不是被动的状态,分清主客并不代表分为主次或主被的关系。主动与客动是社会表演学的第三对根本性哲学概念,与其并列的另一对基本范畴是规范与自由,后者重点在讨论个体价值论的研究,而前者则是着重探讨对手间的互动。戏剧舞台上,非常讲究主动与客动的关系,"话剧表演课上有一句名言:所有动作都是反动作

① 向国敏.现代会议策划与实务[M].上海:上海社会科学院出版社,2003:4.
② Richard Schechner,孙惠柱.人类表演学系列.北京:政治与戏[M].北京:文化艺术出版社,2010:195.

(Every Action is Reaction)——每个动作都是被对手的动作或其他因素刺激出来的,也就是说,每个主动都是客动的结果,演员的每个动作都是主动的,也都是客动的,同时还要进一步引起对手的客动。"[①]只有这样戏才能够发展下去,才有"戏"好看。

表 1-1　会场"互动"情况分析表

序号	主动方（组织者）	客动方（参会者）	人物互动指数	会场活跃指数	会议有效指数(估)	会议有效性对规则的依赖程度	描述
1	主动	主动	高	高	高	高	会而有议
2	主动	被动	低	中	低	低	有会无议
3	主动→被动	主动	中	高/中	中/低	高/中	会而有议
4	主动→被动	被动	低	低	低	低	有会无议

在会议中,参会人员的行动因为不像舞台上的演员有固定的剧本限定,会场里的"互动"就更讲究主动与客动的关系了。下面仅以主客动双方分别作为"组织者"和"参会人员"两方为例,从参会人员、会场情况、会议有效性及会议规则等方面对会场中的互动及其效果进行最基础的分析(表 1-1)。会议的组织者作为会议活动发起并实施行动的第一人,被称为"主动方";参会人员在接到参加会议的指令之后同意并出席会议,被称为"客动方"。从主客动双方的积极性入手,简要分析因为不同的主客动状态而呈现出来的"会""议"样态:"会而有议"与"有会无议"。

1. 当主动方与客动方均在会议中呈现出积极参加、主动参与的状态时,双方互动热烈,会议整体呈现出一个高活跃指数的状态。但需要注意的问题是,会议现场的把控与会议目标的实现,对会议规则的制定与执行在会场中的完成度要求很高,因为一旦会场中双方(多方)脑洞大开,则极有可能出

① Richard Schechner,孙惠柱.人类表演学系列.北京:政治与戏[M].北京:文化艺术出版社,2010:196.

现漫无目的、无序畅谈，甚至各执己见、争论不休的情况，这样很容易偏离会议议题，出现会而有议、议而不决的局面。

2. 当主动方表现积极，但是客动方始终处于被动的状态，倦怠或无心参会之时，会场里可能会出现一言堂的局面，这种"有会无议"的情况，因为并没有太多或者根本就没有"互动"的发生，所以对会议规则的依赖程度几乎为零。即使会议议程中对参会人员有要求：必须参加讨论或者发表意见、建议。可在实际操作过程中，因为客动方主观上仍没有呈现出主动参与的状态，致使虽然有规则，但没有发挥出多么有效的作用。

3. 在会议过程中，会议客动方表现特别积极，致使主动方在互动过程中，由主动转为了被动的状态，出现这一情况的原因大致可归纳为以下三种：第一，客动方占据了主导优势，打乱了主动方的计划安排，并使主动方失去了会场的控制权；第二，在会议进行过程中，主动方受到来自客动方的挑战，并自觉无力面对，又得不到有力的支援，而不得不呈现出被动状态；第三，通过前期会谈，主动方的计划有所改变，或者主动方发现会议本身已没有必要再进行下去，也就无须被动方的配合，则主动方为尽快结束会议就会表现出被动的状态。总之，不论是以上哪一种情况，会议的有效指数都不会很高。

4. 最后一种可以算是最为无聊、最为失败的会议情况。不仅客动方消极怠工，连主动方都无心开会。想象一下：当你在主持会议的时候，对着一张张死气沉沉的面孔，一句话说完了，连根针掉在地上的声音都能够听到，你心中是不是恨不得这无聊的会议现在、立刻、马上就结束。这应该是我们能想到的最失败的互动情形了，完全是对会议规则的无视，对结果的不负责任。但事实上，我们常常身在这样的会中，不可自拔。

以上仅是从最简单的人物关系出发做分析。当然，会议中很可能会出现更为复杂的人物关系，如参会者中又分为甲方、乙方甚至丙方，组织层面也可能包括多个部门协同召开，这样的情况只会对互动的要求更高，对规则的要求更严谨，就如同在戏剧舞台上，比起舞台上仅有两个或者三个人的表演场景，群戏（多指五人及以上的演员同时在舞台上行动）的处理则对导演

能力的要求更高,人物关系的处理、节奏的把握、调度的安排、场面的铺陈等,都比两三人的戏要困难得多。但由此,我们可以得出这样一个结论:高效率的会议结果,需要两个有利条件:**严谨的规则和充分的互动**,这两个条件互相作用,相辅相成。这两者对会议中人的具体行动同样提出了两点要求:**脚本的编写与即兴的发挥**。根据孙惠柱先生提出的"一切人的社会行为都可以被看作是社会表演"①的理论,社会表演学的核心三大基本矛盾在此可帮助我们更加全面地认识会议活动及会场中人的行为本质:

从马克思主义唯物辩证法的角度,把哲学家哈贝马斯学说分而析之的社会行为/社会表演的这四个方面归纳起来,我们就可以看到作为社会表演学的核心的三大基本矛盾:

(1)表演者自我与角色的理想形象——个体目的和群体规范的统一;

(2)表演的前台与后台——任何戏剧性行为必须遵守的程序规范;

(3)实现准备的脚本与现场的即兴自由发挥——既不是教条主义的照本宣科,也不是一意孤行的自由发挥,而是在交往行为过程中根据对象的具体情况随时调整的表演。

任何社会表演都有这些要素,这就是共性;但各自的表现形式不同,相互关系不同,那又是需要研究的特殊性。……对于人的研究本身就是一种表演——一种有规范的自由表演。②

所以,当我们在研究会议活动时,切不可忽略人在活动中带有表演性质的行为。关于人的研究——"有规范的自由表演",恰恰正是前文所分析得出的:脚本的编写与即兴的发挥。在这一点上,会议与戏剧表现出了惊人的相似之处(见图1-1)。

① 孙惠柱.社会表演学[M].北京:商务印书馆,2009:93.
② 孙惠柱.社会表演学[M].北京:商务印书馆,2009:92-93.

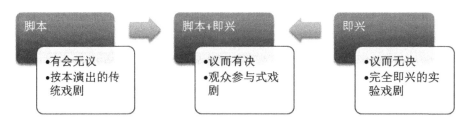

图 1 - 1　会议与戏剧间的比较

通常我们所说的传统型戏剧里是没有观众与演员的实质性互动的,演员完全按照剧本演出,这样的戏剧主要靠引人入胜的故事情节和演员精湛的表演吸引观众,除了舞台上可能出现的"意外状况",演员几乎没有即兴发挥的空间。这就像完全按"脚本"进行的会议,就是有"会"之名,无"议"之实。

与传统戏剧形成鲜明反差的,是几乎完全没有剧本的纯即兴表演,这一类型的戏剧被称为"即兴戏剧"。即兴戏剧采用"幕表制",有一个故事梗概,安排好人物上下场的大致顺序、时间和方位,演员便可以按自己所扮演的人物,结合自己所熟悉的生活中的事即兴进行表演,在观众面前随口编出台词,或者在原有台词的基础之上任意增减内容。但是,完全即兴而没有脚本的情形发生在会场里,会造成"绝对的自由",结果往往就是"议而无决"。

有固定脚本又有现场即兴表演的是近几十年来剧坛上出现的一种新的戏剧形式:观众参与式戏剧。这一类型的戏剧有两种表现形式:①事先设定不同的结局,让观众选择。如谋杀悬疑剧。②真正让观众超越导演和演员的事先排练来改变戏的结局。最著名的样式是巴西剧作家奥古斯都·伯奥发明的"论坛戏剧"。这一戏剧类型与会议活动极为相似,它们共同的特点是:互动的有效性、脚本的充分准备和即兴的合理发挥。只有在这样的会议中,才可真正称得上是"有目标、有组织、有计划、有程序,还有互动",所以如果组织有序,程序合理,互动得当,那么会议结果就会呈现出理想中的状态:会而有决。

下面着重分析以互动为前提产生有效结果的会议和戏剧的三组相对应

的情形：①按本演出的传统戏剧与"有会无议"的会议；②完全即兴的实验戏剧与"议而无决"的会议；③观众参与式戏剧与"议而有决"的会议。

第二节 三种会议与三种戏剧

与戏剧一样，会议也是一个与"时间"紧密相连的人类活动，再长的会议也有结束的时候。比如第二次世界大战时期，从 1945 年 7 月 17 日开始，来自美、英、苏三国的首脑杜鲁门、艾德礼（在 7 月 28 日以前代表英国参加会议的是丘吉尔）和斯大林在柏林西南近郊的波茨坦举行战时第三次会晤，也是最后一次三国首脑会议，史称"波茨坦会议"或"柏林会议"，这次会议是三国政府首脑在二战期间召开的三大会议中时间最长的一次，会期长达 16 天，最终在柏林时间 8 月 2 日中午 12 点 30 分达成一致。另外两次分别是德黑兰会议，为期 4 天；雅尔塔会议，为期 8 天。波茨坦会议的与会三方经过激烈争论，最终发布了敦促日本无条件投降的《波茨坦公告》，签订了有关处理战后德国原则的《波茨坦协定》。生活中，我们自然不会触及这种时间战线极长、对人类社会影响深远的世界级会议，但不可否认，"会议"与"时间限制"密不可分。

"时间"的有限性，决定了活动的界限，这个界限代表着活动从开始至结束的整体性。正因为有了"时间"的界限，所以"结局如何"也是会议活动中的一项重要内容。真正结局开放式的情况在会议活动中有两种：结局完全开放的会议和结局有限开放的会议。有的会议要求在会议结束时一定要有一个明确的会议结果或决策结果，而有的会议则不一定要在会上做出决策，比如"结局完全开放的会议"类型：研讨会、咨询会、听证会等，会议的目的是收集情况、发现问题、分析原因、确定目标、制定方案等，这样的会绝大多数是为"结局有限开放的会议"做准备。而在会议结束时一定要有一个明确的会议结果也就是本书将要重点阐述的会议类型：决策性会议。决策性会议不仅要求"会而有议"，还必须"议而有决"。同封闭式结尾的戏剧相类似的会议类型是：不需要"议"的单向传递信息的会，如宣示会、报告会、学习会

等。但是由于一些"潜规则"的存在,让一些会议看起来结局开放,但实际上结局已定。

一、只会不议的宣示会、只议不决的聊天会牢骚会、提供选项待决策的会议

有这样一个真实的会议案例①。浙江卫视一档真人秀节目一经播出便开启了当年电视真人秀节目的新纪元。2013 年该节目第二季顺利开播,原班人马打造,该公司的节目部负责策划与执行。影视部某导演在看过节目之后,向公司高层领导提交了制作该节目纪录片的计划书,讲述真人秀节目台前幕后的人物故事。计划书获准通过。随即,这位导演从影视部调用其他 9 位成员,组成纪录片摄制组。提供此案例的李小姐作为文案策划人员参与了该项目的筹备。

他们第一次的参会人员包括:总导演、4 位文案策划、3 位导演、1 位摄像师、1 位制片人。2013 年 7 月的某天,他们在上海某宾馆房间里召开了第一次集体工作会议。开会之前,总导演下发了一个八集的拍摄思路文稿给所有人。此次会议讨论的主题是:确定可拍人选、确定每集的主题和人物。因为大家对真人秀节目都很熟悉,所以总导演没有多说什么,只是说明了一下会议议题,便请文案人员轮流发言,文案人员发言结束,总导演再请分集导演发表了意见,待分集导演说完,会场陷入一片沉默。总导演也没再说什么,等了一会儿吃饭时间到了,大家一起去餐厅吃饭。吃完饭后,总导演便没有再召集大家开会。此次会议就这样草草收场。名义上要开一个集体讨论后做决策的会议,可最后成了一个"只会不议"的报告会。

几天后,总导演跟文案人员要了真人秀节目中几个嘉宾的拍摄方案,但没有再提八集纪录片每集内容规划的事。文案人员整理了之前了解到的关于真人秀节目组的资料,各自分别拟了拍摄方案给总导演。总导演看过后,再次召集 4 位文案人员开了一次小组会议。此次会议的议题是:确定拍摄方

①　案例来源:真人秀纪录片拍摄组文案李小姐口述。应讲述人要求不便公开具体参与人与单位信息,特以符号化处理。

案。和上次一样,所有人发言完毕,总导演也没有给出任何意见,会议结束。

随后几天,总导演没有采纳任何文案人员提供的资料,而是按自己的想法拍摄了一些内容,拍摄前没有再跟文案组做沟通。一段时间后,大家听说公司的领导不再为此项目批钱,此项目直到真人秀节目结束也没有制作完成一集。项目组成员签订的是三个月的临时合同,所以时间一到,项目组也就自行解散了。李小姐在讲述这段经历时,说道:"我们为什么要开这些会啊,既然他根本就只是想听我们汇报,那我们直接交方案给他不就好了吗。"

李小姐参加的真人秀纪录片筹备组的工作会议,名义上是"议而有决"的决策会,但实际上它仅是上级领导需要听取下级员工做报告的"不议而决"的汇报会,如此单向传递信息的会议不讲求参会人员的互动性,完全可以用书面汇报的形式替代开会,对参会人员而言根本起不到开会的作用,既费时又费力,是会议活动中的大忌。

"只会不议"并不是所有会议活动的特点,类似李小姐参加的这种名义上的待讨论做决策的会议只是作为失败的会议案例提出。真正"只会不议"的情形发生在只需要完全单向传递信息的宣讲会的现场,如同按本演出的传统戏剧,也就是有着封闭式结尾的会议,如学习报告会、宣传会、信息传达会等。这样的会一般由于参加人数较多或者传达内容不便于通过书面的形式下发,导致会议的组织者需要通过类似"集会"的性质来传达信息,组织者大多为参会人员的上级或被上级委任的信息传达人。如果原本是会议的形式,会场却发生了类似宣讲会的"一言堂"的局面,或是如同上述的纪录片摄制组召开的几次会议的情形,组织者不组织进行会议的讨论或不拟定决策程序,整个会议从始至终均没有信息传递、沟通交流和集体决策等程序,会议实为无效。

"只议不决"是指在会议中不需要进行决策的讨论性会议,如研讨会、咨询会、听证会等。召开此类会议的目的是:收集情况、发现问题、分析原因、确定目标、制定方案等。这样的会主要是为决策性会议做准备。可实际上,很多需要作出决策的会也开成了"只议不决"的讨论会,主要形式分为两种:一种是会议组织者主动不进入决策环节,如纪录片摄制组的会议,实际上连

真正的"议"都没有达到;另一种是会议组织者无法进入决策环节,纠纷处理会便属于这一种。此外,最为常见的就是会议开着开着便开成了聊天会、牢骚会、相互推诿会,谁都在说,可谁都没有说到对会议决策有实质性作用的言论,最后组织者不得不草草收场,宣布"再议",这种情况在日常生活中极为常见。还有一种情况较为特殊,是"有决不可决"的情形。这是属于会场中极为"意外"的情况,多发生在投票表决会中:投票结果与组织者的预期相差较大甚至完全相悖,而会议组织者召开此次会议的目的是希望通过会议表决的民主过程建立结果的可信度,可是结果却出现了偏差,致使会议组织者临时决定"议而不决"。类似这样的会倒还不如不开,本想借着民主的名义却做出了最违背民主的举措,实则有些难堪。

"会而有议,议而有决"是决策性会议的特点,会议的目的是:不论通过何种形式,最后必须产生一个决策结果,会、议、决三者紧密联系,缺一不可。"是否有决"是它区别于其他议事型会议的重要特征。决策性会议的目标极为明确,有的会议是为了交流和评估信息,有的会议是为了化解矛盾,有的会议是为了激励斗志,有的会议就是为了解决问题,决策性会议就是为了能成功解决一个问题,这个问题可能是一个障碍,也可能是某种挑战。如果是个障碍,那么会议的结果希望对事件的发展能起到纠正性作用;如果是挑战,那么会议的结果希望对事件的发展能起到方向指导性作用。原则上,决策性会议应具有明确的选择项。不提供选项的决策性会议很容易变成为"只议不决"的聊天会、牢骚会,或者在会议中不得不首先花一段时间来确定一些结果选项,然后再就这些选项进行讨论,而这一过程本应在决策会召开之前,由组织者事先在为该会议做准备时完成,没做这样的准备则导致最后在决策会上不得不延长会议时间来努力求得一个决策范围,再就范围或选项进行讨论与最终决策。

决策理论中有一个重要名词:边界条件。所谓决策的"边界条件"是指:"决策的目标是什么? 最低限度应该达成什么目的? 应该满足什么条件?"[1]

① 王国华,梁樑.决策理论与方法[M].北京:中国社会科学出版社,2006:2.

一项有效的决策，必须符合边界条件，而边界条件说明得越清楚和越精细，则据此达成的决策越有效。决策的难点就在于，当决策具有多个目标，且目标之间还存在负相关性时，这就出现了多目标决策问题。同理，决策性会议的边界越清晰，越有助于产生科学合理的会议结果。

因此，狭义的决策性会议是指"会而有议、议而有决"，同时"议"有明确的待选择项，决策性会议中选项的决定即意味着会议"边界条件"的界定。有明确的待选择项，使"决"的范围在会议开始时就已经有了定向性，如"推广活动为营销性质还是公益性质""推优从五位候选人中选出一位""是否向上级申请'星级评定'工作"等。决策性会议中最害怕出现两种情况：谁都在瞎说和没有人说话。"边界条件"至少可以在人们无休止地扩大讨论范围的时候，让会议尽快回到正轨上来；当没有人开口说话的时候，至少可以使会议主持人通过带有选择项的问题请人快速做出回答而不需要被提问者过多进行解释，解释的过程是理性思考的过程，这会让会议重新陷入沉默甚至僵局。如前所述那种"确定拍摄方案"的笼统性的描述，虽然有行动指向性的议题，但是边界无限大，缺乏具体行动的针对性，实际上更接近于一个结局无限可能的以讨论性质为主的广义的决策性会议。

二、完全按本演出的传统戏剧、完全即兴的实验戏剧、结局开放的参与式戏剧

完全按本演出的传统戏剧，就是我们常说的"演员演，观众看"的模式。传统型戏剧里几乎没有观众与演员的实质性互动，演员完全按照剧本所设定的内容进行演出，这样的戏剧主要靠引人入胜的故事情节和演员精湛的表演吸引观众，除了舞台上可能出现的"意外状况"，演员几乎没有即兴发挥的空间。

虽然剧场作为互动性极强的社会活动场所，剧场的大小、观众的反应都会对舞台上演员的表现有直接或间接的影响，但是观众的反应并不会对戏剧的结局造成实质性的改变，演员仍然会按照剧本中的情节完成演出。因此，在完全按本表演的传统戏剧的演出中，演员沉浸在角色中，如果演员的

表演能使观众完全沉浸在故事中,这便是最理想的按本演出的传统戏剧的演出效果。这就像只会不议的宣示型会议,只是我们常常参加的类似信息传达的会议并没有舞台上的演出那样精彩纷呈、扣人心弦。假如这样的单向传递信息的情形发生在决策性会议的现场,可能出现两种结果:只会无议,或者无议有决。但无论如何这都不是决策性会议所应有的理想状态。

早在文艺复兴时期,一种半即兴表演的即兴喜剧便风靡欧洲。即兴喜剧是一种没有剧本,纯以演员现场脱口而出的台词和肢体语言为呈现主体的表演,演出从基本故事线索开始,在表演中,表演者会即兴表演很多对话和动作,完全依赖演员的即兴表演来填充整出戏剧。演员只有大致剧情的方向,所有的台词对白都是依照现场观众的反应而随机创作,此时的即兴,重在表现表演者高超的表演技能。

直至20世纪现实主义的风靡,即兴变成了导演启发演员想象力和创造力的一种排练手段。演员通过自由联想去编撰人物生平,塑造角色性格,推测故事发生时的情绪反应和隐藏的动机,重新安排剧中人物关系,创造更多可能的故事。到20世纪60年代,即兴在剧场中的应用,迎来了一个高潮,导演们将即兴发挥到了一个极致。在完全没有剧本可供排演的情况下,由导演、演员、编剧、音乐人等人在排练场集体脑力激荡,发展至后来被称作的"集体即兴创作",当时著名的剧团包括约瑟夫·柴金的"开放剧场"和理查·谢克纳的"表演群"。"集体即兴创作"是将原本作为排练技巧的"即兴"变成创造剧本和表演形式的手段和方法。

即兴剧虽然与传统戏剧在脚本上有极大的差别,但是即兴剧并没有完全打破剧场中的"演员演,观众看"的格局。演员们在台上现场创作,但其观演的互动性其实非常有限。即兴戏剧因为没有剧本,观众的提议成为一切创想的源头,演员们是根据观众的提议和突发的灵感,在舞台上互相合作,即兴地创造出戏剧。好的即兴剧演员可以让剧场中时常响起欢乐的笑声。因为即兴剧从创作到表演,都是演员临场发挥的,演员靠着想象力和精湛的表演,在观众面前"无中生有",而这些故事往往既疯狂又合理,既出人意料又令人啼笑皆非,所以即兴剧与文艺复兴时期的即兴喜剧一样,常常自然地

偏向喜剧风格。即兴剧这种结局不定的形式正好与只议不决的讨论会极为相似,但是,如果完全即兴的情形发生在需要作出决策的会场里,这种"绝对的自由"往往会给会议组织者带来无法掌控的局面,而导致最终的"议而无决"。

观众参与式戏剧既有固定脚本又有现场即兴表演,是近几十年来剧坛上出现的一种新的戏剧形式。这一类型的戏剧有两种表现形式:

1. 事先设定不同的结局,让观众选择。例如《纯粹疯狂》(*Sheer Madness*)和《艾德文·卓德之谜》(*The Mystery of Edwin Drood*)这样的"谋杀悬疑剧",都是在剧情中途有一个人离奇死去,然后请观众投票,在场上余下角色中选出一个观众认为的凶手,接下去的戏就根据观众的选择来演,最多会有六七种故事线及结局,所有的故事线及结局均是导演和演员提前排练好的版本。这类戏里还有一种以《今夜无眠》(*Sleep No More*)为代表的所谓"沉浸式戏剧",其实就是一种 20 世纪 60 年代兴起的"环境戏剧",不同观众可按不同顺序走进不同空间去看不同角色线的故事,表面上看似乎是观众自己在选择结局,但事实上演员的表演和全剧的结局并不改变。

2. 真正让观众超越导演和演员的事先排练来改变戏的结局的戏剧样式是"论坛戏剧"。"论坛戏剧"的发明人奥古斯都·伯奥于 1973 年出版了自己的第一本戏剧著作《被压迫者剧场》,书中的观点便是打破表演者与观者之间的鸿沟。起初,伯奥常在表演结束后邀请观众讨论当天的演出,这样观众就不仅是观看者,也成了回应者。到 20 世纪 60 年代初,伯奥创新出了一种新方法,观众可以中断舞台上的演出,然后向剧中的演员提出不同的意见,演员再根据观众的提议重新表演。但是,在一次表演过程中,一位女性观众对于演员完全不理解她的提议感到十分生气,她跑上舞台,演出了自己真正的意图。这次奇妙的经历,让伯奥大受启发:原来观众不仅是"回应者",也能成为"观演者"。论坛戏剧由此开始。在伯奥的论坛戏剧中,观众真正参与到戏剧行动中,由"观众"的身份转换到"观演者"的身份。

就演出效果而言,在不发生意外的正常情况下,第一种"事先设定不同结局"的参与式戏剧现场的观众与演员之间的互动指数要比传统戏剧现场

高出许多,因为演员(或专设的主持人角色)会主动与观众进行实质的互动,而不仅是心理上的相互影响。为了调动现场观众参与的热情,编剧/导演不仅会事先编好脚本,还会对各种情形做排演,保证在实际的演出过程中营造出理想的观演互动的现场氛围。第二种论坛戏剧是极为特殊的一种戏剧类型。它完全打破演员与观众之间的界限,让观众主动替代台上的演员,上台按照自己对剧中人物行为的设想进行再创造,原来剧本的内容被改变,结局可能也会与之前完全不同。但是,观众的行动并不是随心所欲的。论坛戏剧有着严格的游戏规则,编剧/导演仍是剧场中的主导者,会在适当的时候把控演出的整体局势。但不论是哪一种结局开放的观众参与式戏剧,有脚本/规则的互动都是决策性会议现场必不可少的。

结局是否设限是对"结局开放的参与式戏剧"进行细分的依据。论坛戏剧的结局存在无限的可能性,而谋杀悬疑剧的结局却是在有限的选择中产生。这与前一节讨论的决策性会议的广义与狭义之分,有了共通之处。

论坛戏剧的结局可能无限接近于没有预备选项,但需要长时间的讨论做出最佳结论的广义的决策性会议,如二战期间的波茨坦会议,美、英、苏三国首脑经过激烈争论后产生的《波茨坦公告》;谋杀悬疑剧的结局是通过观众选择预先准备好的某一剧情方案而获得,所以它更接近于有预备选项,需要从中择一的狭义概念上的决策性会议,如《弃园》中描述的洞穴内选出牺牲者的特殊形势下的会议如图1-2所示。

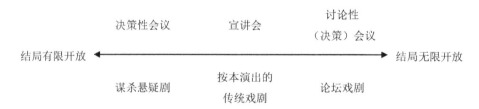

图1-2　结局开放的参与式戏剧划分

第三节　决策性会议与观众参与式戏剧

观众参与式戏剧分为两种：结局有限开放和结局无限开放。结局有限开放的会议像需要观众选择结局的谋杀悬疑剧，结局无限开放的会议则有点儿像伯奥的论坛戏剧和即兴戏剧。决策性会议因为"议而有决"的特征更接近于结局有限开放的戏剧类型。但仍有一些决策性会议开始的时候呈现出的是"结局无限开放"的势态，在会议进行的过程中"待选择项"逐渐清晰，并最终达成集体决策意见。这种广义上的决策性会议，耗时相对较长，因为决策方向上的开放，会议时长也是开放性的，同样的论坛戏剧在时间上就并没有完全的设限。另外还有一种特殊形式的决策性会议——"走过场"的会议，表面看起来决策不设限，事实上组织者早已安排好结局，因为各种原因需要通过"会议"的形式来使"结果"合理、合法、合规。

谋杀悬疑剧，因为有完整的剧本，包括可供观众选择的每一环节都经过认真的排演，所以，在舞台上通过演员看似即兴的表演，可以将每一种"观众选择"都演绎得精彩纷呈、引人入胜。现实中的决策性会议却很少能做到这样：既有精确的脚本，又有应对突发状况的即兴表演能力。除非是一些明显只需要与会者被动做选择的"走过场"的会议。相比较而言，结局无限开放的决策性会议中与会者的客动成分更高，如果组织者引导得当，能呈现出主动与客动的良好局面。但是这个情形对会议组织者的要求也更高：第一，组织者要能够找到一个身份合适的会议主持人；第二，这位主持人要能够拥有把控整个会场的能力。

一、两种戏剧的开放结局：无限开放和有限开放

不论是独角戏还是群戏，只有在有观众观看的时候，它们才真正成为一出戏，而不是一场排练。在剧场中，观众与演员之间、观众与观众之间都会相互影响，这也是剧场能够成为带有社会交往性质活动场所的重要特征。尤其是观众与演员之间的关系变化，长久以来都是剧场人探索的方向。早

在 20 世纪 30 年代,剧场大师布莱希特以期通过"间离效果"来改革剧场中的观演关系。他认为亚里士多德的剧场美学,是让观众和剧中的英雄人物产生共鸣进而产生同情之情,这种恐怖的氛围和怜悯的情感导致观众情绪沉沦而无法思考。他认为真正体现剧场改造社会的能力,不应该仅仅是洗涤个体的欲望与需求,而是应该提供一个陌生的生存环境,激发观众对生命的重新思考。因此,他提出"陌生化"效果的理论,通过"陌生化"效果的运用,让观众与剧中人保持距离、以惊愕和批判来代替共鸣。

在布莱希特理想的戏剧中,演员这个主体要引起作为客体的观众的积极反应,也就是客动,演员与观众开始有了直接的交流,以传统的封闭式、幻想式为特点的剧场交流模式被改变,戏剧的线性式、台词的对话式结构被打破。但是,布莱希特仍然是把剧本视作剧场创作的中心,"间离效果"是针对演员的要求,演员与角色应保持一定的距离,不要把二者融合为一;演员要高于角色、驾驭角色、表演角色;舞台是属于角色和演员的,舞台和观众席间隐形的幕墙仍没有倒下。而真正从理念上发展到行动中去,重建观众在剧场中的主体性的是巴西剧作家奥古斯都·伯奥,他将剧场中观众参与表演变为可能,让观众从客体上台变成主体,"他创发了'观/演者'这个名词。亦即,将观众(spectator)与演员(actor)融合成 spect-actor——一个可以被具体实践的人,称作'观演者'。"①

伯奥对剧场功能的重新认识,来自一次表演之旅。20 世纪 60 年代,伯奥带着他的剧团前往巴西山区进行表演,演员们拿着道具步枪上场鼓舞农民继续流血抗争。戏散场后,血脉偾张的农民邀请演员们共进晚餐,并提议演员们拿起枪来参与革命。可是,演员们尴尬地表示,他们的步枪只是舞台上的道具,根本派不上用场。这时,农民睁大眼睛说:"既然如此,为何还高呼要流血抗争到底呢!"②正是这一质疑,让他对观众参与戏剧的态度有了新的思考。他开始思索观众在剧场中作为主体的可能性,并由此开创了他的政治剧场美学,在其著作《被压迫者剧场》中,他举例证明了剧场是一个强而

① Augusto Boal.被压迫者剧场[M].赖舒雅,译.台北:扬智文化事业股份有限公司,2009:24.
② Augusto Boal.被压迫者剧场[M].赖舒雅,译.台北:扬智文化事业股份有限公司,2009:24.

有力的武器,因为在他看来人类的一切活动都是政治性的,剧场作为其中之一,也必定是政治性的,由于统治阶级们一直以来都努力想要长久地控制剧场,造成"剧场"最初狂欢、祭祀的意义被改变,但正因为如此,也说明了,剧场具有极为强大的可塑性。

不同于布莱希特戏剧美学的主张,伯奥强调观众不应仅仅是开动自己在剧场中被禁锢的批判意识,还应该运用自己的身体,站上舞台,通过自身的行为来控制和改变舞台上所展示的形象:

> 观赏者未将他们的权利委任给角色人物(或演员),任其依自己的角度来演出或思考;相反的,他自己扮演了主角的角色、改变了戏剧行为、尝试各种可能的解决办法、讨论出各种改变的策略——简单地说,就是训练自己从事真实的行动。此时,或许剧场本身不是革命性的,但它确实是一项革命的预演。[1]

伯奥将观众转化为演员的方法,整理为四个步骤:了解身体(knowing the body)、让身体具有表达性(making the body expressive)、剧场作为语言(the theatre as language)、剧场作为论述(the theatre as discourse)。论坛戏剧是其中第三阶段"剧场作为语言"的第三级。第一级是"同步编剧法",要求观众随着演员的表演,同时"编写"剧本;第二级是"形象剧场",观众直接介入演出,但是不能说话,而是扮演一个"雕塑家",通过使用其他人的身体所雕塑出的形象来"说话";第三级论坛戏剧就是观众直接介入戏剧行动中并亲身表演,让观众创作戏剧和透过戏剧表达自己。伯奥论坛戏剧的使用方法可概括为以下四点:

1. 一个人讲述一则难以解决的政治或是社会问题的故事;

2. 用大约 10 到 15 分钟的时间即兴创作,讨论这个问题以及可能的解决办法,接着把它表演出来;

[1] Augusto Boal.被压迫者剧场[M].赖舒雅,译.台北:扬智文化事业股份有限公司,2009:165-166.

3. 短剧演完之后，观众被询问是否同意该解决方式，一般而言，会有人提出不同的意见；

4. 观众被告知这个短剧将被原封不动地再次演绎一遍，但这一次，身为观众的任何一个人都有权利上台去取代任何一名演员，并按照他的想法将剧情发展下去。被取代的演员则站在一旁，当该名观众觉得他的介入演出已经结束的时候，原演员回到舞台继续演出。

2008 年 6 月 14 日，上海戏剧学院第一届人类表演学大会上展示了一出论坛戏剧《谁有病》，该剧讲述的是一对处于婚姻危机中的夫妻去看心理医生的故事。妻子觉得自己的丈夫有病，还有想要杀她的冲动，但是她的丈夫又不承认他自己有病，所以为了让丈夫能够去看心理医生。妻子向他的丈夫谎称说自己有病，请丈夫陪他一起去看病。在与心理医生的一段交流之后，医生认为其实他们两个人都有病，妻子是接近产后忧郁症，丈夫患的是躁郁症，可他们两个都不愿接受医生的这个诊断，三人在判断谁有病的问题上，竟有了一个荒谬的评价标准：承认自己没病的人就是有病。丈夫便问医生："您承不承认自己有病？"，医生回答："我没有病。"丈夫随即说道："那您就是有病喽。"接下来，心理医生开始为这个问题焦躁不安，最后心理医生竟也承认自己有病，为了宣泄自己不安的情绪，心理医生拿着棒球棒和玻璃瓶离开了交谈室，剩下这对夫妻面面相觑。

在第一轮三位演员完整地呈现故事情节之后，问题也随之被提了出来，该短剧的编剧、导演张磊作为这一项目展示的引导者上场，并对着在场的所有人提问道："你们对这个医生的态度认可不认可？ 如果你来做这个医生，你会怎么做？ 这位丈夫究竟是有病还是没病？ 妻子到底是对还是不对？ 请把你们的想法表达出来。"接下来，第二轮表演开始，每个身为观众的在场者都有权利介入并改变剧情的发展，尝试自己的提议如何使故事发展下去。第二轮观众可上台替换演员的表演前后持续了约 40 分钟，一共出现了 5 名观众要求替换台上的演员，表现自己的想法。其中有 4 个人替换心理医生，他们不约而同地选择改换心理医生的诊疗方式来试图解决他们夫妻之间存在的问题；1 人替换丈夫的角色；或许是因为妻子的表演者在前面的演出中

将焦虑、易怒、不安、猜疑的情绪表演得淋漓尽致，以致大家普遍接受了妻子有或者接近产后忧郁症的诊断的事实，而希望妻子能够通过自身的调节能力获得转变的可能性非常小，所以自始至终没有人上台替换这个角色，这也是这次演出中唯一从头到尾站在舞台上的演员。

在论坛戏剧中，观众可以完全从观看者变为表演者。角色的转变，其结果不仅仅会改变一些原有情节，更为重要的目的是要打破原有的情节设定，改变其走向。与第一轮三位演员在原故事中呈现出来的紧张的开场和结束时让观者倍感郁闷的关门声相比，从现场观众的积极反馈来看，人们似乎还是更喜欢后来由观众参与进而变成的皆大欢喜的结局。但是，第二轮的即兴表演，从人物性格、行动脚本等戏剧结构角度分析，均缺乏基本的严谨性，甚至可以说它很粗糙，还有点儿漏洞百出、各种遐想乱入，且最后并没有真正提出解决剧中人物困境的最好的点子或者方案，但重要的是，它成功唤起了观演者在预设规定情境中反客为主、积极主动参与的热情。纵观每一个观演者，如果真要谈到行动，他们之间确实没有连贯性可言，每上来一个人都在试图否定前人的行动线，谱写新的行动路线，但不可否认他们均有自己明确的动机和坚持的行动，所以，论坛戏剧也被指是"伯奥牺牲剧本的人物性格、文学语言等传统叙事性结构所必需的价值为代价所换来的。"[①]这正是论坛戏剧不同于其他戏剧形式的根本原因。几乎很难再找出另一种观演互动形式的戏剧像伯奥的论坛戏剧一样，观众在实际行动中的反客为主，观众的参与可以看作是客动转主动再转客动的一个循环过程（图1-3）。

图1-3

①　孙惠柱.戏剧的结构与解构[M].上海:上海人民出版社,2016:233.

参与式的谋杀悬疑剧在处理观演互动关系时，演员始终处于主动地位，观众在导演精心编排的情节中实现客动的参与，剧场中的演员主体性并没有被改变。以《艾德文·卓德之谜》(*The Mystery of Edwin Drood*)为例，简要阐述参与式谋杀悬疑剧的呈现过程。

《*Drood*》取材于狄更斯唯一一部未能完成的同名侦探小说，曾获得1986年5项托尼奖。该剧是一个多结局的百老汇音乐剧，"多结局"的说法来自演出过程中观众的参与。该剧分为上下两部分，上半部分开始，皇家音乐厅的成员们在场内向观众介绍自己，并在会场中制造越来越多的嘈杂声，直至开场音乐"There You Are"响起，主持人上场。随后，"Jekyll and Hyde"唱诗班的指挥 John Jasper 被介绍上场，同时他带来了他的侄子 Edwin Drood，音乐"Two Kinsmen"表现了他们之间深厚的情谊。接下来，Rosa Bud、Neville Landless、Helena Landless、Princess Puffer、The Rev. Mr. Crisparkle、Bazzard、Durdles 相继登场，并在音乐中交代了人物之间的关系及纠葛。上半部分结束在圣诞节那天，Drood 突然消失不见了。下半部分开始时已经是6个月之后，Drood 仍然失踪，这时主持人出场，告诉观众请他们仔细考虑将票投给谁，谁将被视为凶手。一段插曲之后，投票结果已经汇总，演员请观众们回到故事中。下半场开始时出现了一个私家侦探，这个角色由之前扮演 Drood 的演员扮演，最后他声称看到了谋杀的全过程，并用手指向观众投票选出的那位"凶手"，这位被选出来的"凶手"在音乐"A Man Could Go Quite Mad"中承认了自己的罪行，并坦白他/她并不是想要杀害 Drood，而是想要谋害他的舅舅 Jasper，而剧中所有的人都可以找出一个杀害 Jasper 的理由。该剧最后还不忘在结尾加入一段快乐的情节，主持人要求观众从剩下的演员中选出两个情人，这两个被选择的演员在"Perfect Strangers"的音乐声中表达了他们彼此之间的爱意。

故事到这里，并没有完全结束。奇妙的是，从地窖处发出嘈杂的声音，Drood 生龙活虎地出现在观众面前，原来他被谋害的时候并没有死只是被击晕了，后来他的叔叔 Jasper 将他扔到了地窖，他自己逃了出来，并打扮成私家侦探试图找出想要谋害他的人。当然，这一段并不是每次都会上演，如

果观众选出的凶手本身就是 Jasper，这一段是会被自然隐去的。

由此可见，观众参与的谋杀悬疑剧中，导演/编剧会给观众提供几个选项，较多的如《*Drood*》中会有七种，演员通过观众的选择结果来灵活的处理剧情的发展，但是每一种选项都是演员事先排练过的。所以，观众与演员之间仍有明显的界限，舞台上的演员仍然是剧场内行动的主体，导演仍掌控着整个剧场的大权。而论坛戏剧提倡观众反客为主，上台用行动来改变舞台上的展示内容，所以原则上来说，论坛戏剧没有完整的剧本，它看起来就像一个小品故事，短小精干，20-30 分钟之内的剧本长度主要内容是交代清楚人物关系和事件冲突，观众被视为剧场内行动的主体，但整个剧场内的控制权及节奏一定程度上仍掌握在导演(引导者)手中。(见表 1-2)

表 1-2　论坛戏剧与谋杀悬疑剧的比较

戏剧类型	互动性特征	剧本	剧场内行动的主体	剧场的控制权
论坛戏剧	观众反客为主(**实际行动**)	表现人物关系和事件冲突	观演者	导演(引导者)
谋杀悬疑剧	观众客动参与(指示性行动)	**情节完整**，包括观众参与、需要演员即兴发挥的框架设计	演员	编剧、导演

二、两种戏剧的启示：开放空间与决策形态

通过以上的分析得出，不论是论坛戏剧还是谋杀悬疑剧，它们有个共有的特点：剧场的控制权并没有因为行动主体的改变而改变，剧场导演仍然是掌控剧场内所有行动的最高权力人。导演可能在论坛戏剧中自行担任引导者的角色，也可能请专人替代；谋杀悬疑剧的导演可能同时是该剧作的编剧，但也可能不是。编剧提供了剧本，导演阐释剧作并将其演绎出来。可不论是上述哪一种情况，在剧场里，导演总是有形或无形地控制着整个剧场活

动,保证其有序进行。即使是表演过程中需要观众反客为主的论坛戏剧,导演都可以随时通过"替换角色"的规则将场上的某位观演者替换下场。比如在《谁有病》的演出过程中,当演到妻子总是疑神疑鬼,到了诊疗室,她仍然不停地念叨、怀疑丈夫没有好好锁(汽)车时,她的心病驱使她必须去检查一下他们的汽车是否已经上锁(下场),等她返回诊疗室时,妻子、丈夫、心理医生三人第二次同台,这时第一位观演者——一位女士举手叫停,她要求替换心理医生的角色,她提出的解决方案是:希望丈夫能暂时离开交谈室,让她能与妻子单独谈一会儿。这时,饰演丈夫的表演者很快做出了反应:"要我离开啊,行行行,你们聊。"随即丈夫下场。可正当新上场的心理医生准备坐下来试图好好开导这位妻子的时候,导演张磊自己叫停,他要求替换丈夫的角色,他的目的非常简单:必须使丈夫这个角色重新回到舞台上,他的理由是:这样才能继续凸显人物间的矛盾冲突。而对于谋杀悬疑剧而言,导演的统帅地位更是坚固,导演的存在就是为了将表演中的所有元素都融合到一个凝聚的整体中来。实际上,相信每一位会场组织者在开会之前都希望自己能够成为会议的"导演",也希望或者幻想自己会是会场中掌控话语权的那个人,即使不能做到类似论坛戏剧的导演那样游刃有余,也希望能具备"导演"的才能,不至于出现将会场的控制权拱手相让的窘境。

　　剧场导演的职责不仅是艺术性的,也是管理性的。文本、演员、舞台美术、道具、服装、灯光、音效,所有的一切他不仅要面面俱到还要能将它们有机融合,如此宽泛的职责要求导演具备多种能力(见表 1-3),包括但不限于策划、协调、沟通、决策,耐力与专注力,而这些也是优秀的会场组织者所必备的才能。

表 1-3　导演的特质[①]

■ 为了更好地策划、协调和计划,导演需要组织方面的技能。这些技能包括有序整理想法并与其他人的想法结合起来,以及指挥排练、管理流程计划和财务的能力。

① 吉姆·帕特森,吉姆·亨特,帕蒂·P·吉利斯佩,肯尼斯·M·卡梅隆.戏剧的快乐(第 8 版)[M].张征,王喆,译.北京:人民邮电出版社,2013:119.

（续表）

> ■导演需要决策能力,包括确定时间问题何在的清晰头脑、看待亟待解决的困境(包括
> 时限、资金短缺和可用的人力)的能力。
> ■导演需要敏感的人际交往能力去劝说演员演出,并和制作团队的所有成员有效合
> 作,尽可能地互相激励,共同创造性地商讨出解决复杂问题的方案,并且只有在确实
> 必需的情况下才强制独断。
> ■导演必须有艺术眼光和才华,尽管这两者很难界定,但它们无疑是成功剧作的保障。
> ■导演需要耐力和专注力去施展他们的才华及各项职责。

 论坛戏剧最突出的特点是,观众通过实际行动反客为主成为观演者,这是导演所希望看到的情形。如果演员将故事第一轮演绎完成,在第二轮重演的过程中没有一个观众主动上台替换演员的角色,那么这就会是一场失败的演出活动。在剧场里,导演是决不允许这样的事情发生的,即使没有真正的观众第一个上场,导演也会主动安排一位带有观众身份的人主动走上台去成为第一个身份转换后的观演者,这是论坛戏剧导演的前期准备工作中的重要内容:设定"脚本"以应对意外的发生。导演的"脚本"还有另外一个重要内容:话语引导。第一轮演出结束后,导演(引导者)会出来进行串场,这个环节对论坛戏剧而言非常重要,导演的提问一般引导性较强,如《谁有病》中导演向观众提出的问题是:"你们对这个医生的态度认可不认可?如果你来做这个医生,你会怎么做?这位丈夫究竟是有病还是没病?妻子到底是对还不是不对?请把你们的想法表达出来。"导演的提问会直接对角色及其行动内容进行有指向性的描述与引导。对应到会场活动中,我们常常也能听到会议组织者请大家畅所欲言的开场白:"大家各自有什么看法,现在可以说出来大家一起讨论讨论。"但是这样的表述方式比较笼统,如果会议组织者能在会议引导过程中像导演引导观众一样将问题具体化,不是简单地用"你怎么看?""你觉得呢?""你的意见是什么?"这样模糊的概念,多采用有选项的决策性议题,比如,请大家发表言论时,可以用类似:"对……,你认不认可?""如果是你,你会这样做,还是不会?""这样的行为,你认为对

不对?""你对这件事情持赞成还是反对的态度?"等,相信类似使人产生直观感受的提法可以更好地调动参会者的积极性和参与性。

有限的选择总比无限的遐想更容易被人接纳。没有人会用无数的论述题作为问卷调查的题目,精简的选择项,可以使人在较短的时间内获得更为精确的结论。有限的选择更偏向于感性与直觉,而思考题偏向于理性与逻辑的推理,这一差别对会场中的主持人如何调动现场气氛尤为重要。很少会有主持人在台上请一个观众做互动游戏时问他:"请谈谈你的感受吧。"这样的问题根本让人一时难以开口,除非主持人的动机是真的需要参与者此时此刻为他们所策划的活动作出合理的评价,或者这个被请上台的观众就是一个"自己人"——事先已经准备好这一说辞的脚本,否则这很容易变成"冷场"的最佳手段。如果被提问者遇到如此笼统的问题,在他/她接收到问题的这一刻,问题本身是什么其实已经不再重要了,它只是一种用于创造情境的手段,被提问者首先想到的可能是该说什么、能说什么,或者说什么可以让自己在他人面前表现出他/她希望被人认同的一面,当他/她被观看并且意识到自己被观看时,他/她开始努力表演出自己所希望呈现的角色形象,而回答问题成了他/她想要建立"他人眼中形象"的途径。

一般来说,当个体处于他人面前时,常常会在他的行为中注入各种各样的符号,这些符号戏剧性地突出并生动勾画出了若干原本含混不清的事实。这是因为个体的活动若要引起他人的注意,他就必须使他的活动在互动过程中表达出他所希望传递的内容。事实上,表演者不仅要在整个互动过程中表现出自己声称的各种能力,而且,还需要在互动的某一瞬间表现出这种能力。[①]

可是并不是所有人都有这样优秀的即兴表演能力:逻辑清晰、能言善辩,而这样的即兴表演又有一个无限可能的结果,主持人也未必能够拥有更

① 欧文·戈夫曼.日常生活中的自我呈现[M].冯钢,译.北京:北京大学出版社,2008:25.

为优秀的即兴表演能力,与观众实现主客动的完美结合,所以聪明的主持人为了活跃现场气氛会对新上场的观众提出:"你觉得这个好玩吗?""你喜欢这个节目吗?"类似这样能让人在现场氛围的烘托下更感性的回答而不需要多少理性的思考、分析再做出判断的问题,而不论观众如何回答,都离不开早已提供的选择项,主持人只需要在有准备的脚本中施展一点儿自己即兴的能力,便能成功地掌控现场。湖南卫视曾经在一次跨年晚会上用砸金蛋的游戏吸引电视机前的观众观看节目。在节目表演的间隙,主持人手持一把小锤子站在一排金蛋和银蛋前,通过电话连线场外观众,观众在对完节目组事先告知观众的晚会口令后,主持人请观众选择是敲金蛋还是银蛋,观众做出选择后,主持人再请问观众是敲第几个金蛋或者银蛋(每个蛋都对应有数字),观众再次做出选择,主持人一再与观众进行确认后,将观众选择的蛋砸开,所有的蛋里都有价值不等的奖品,这就要看每个观众的运气了。主持人隔空和一个场外观众互动的同时,其他无数的观众也在电视机前自发地参与其中,抢热线、猜金蛋等。假如会场中主持人问出一个无边界的思考题:"请大家就这个问题谈谈感想吧。"接下来,最好的情形是各抒己见、讨论热烈;最差的情景则是:一阵沉默,这时会场里的人要不就是低着头看着自己脚底下,好像都丢了钱一样,要不就是表现出一副若有所思的样子,但这时沉默一定不是主持人希望看到的场景。

因此,通常情况下,主持人从一开始就不会采取自由发言的模式,而是指定发言人,至于这个发言人会不会真的配合,这也是一个随机的变量。如果一定需要大家从无边界的头脑风暴开始、各抒己见时,最好能像论坛戏剧的导演一样,在开始之前就预备好一位"打破僵局"的人物,并能做好隐形的"榜样",让讨论不至于一开始就偏离核心问题,比如张磊努力保持《谁有病》的舞台上妻子、丈夫、心理医生三者构成的极强的矛盾冲突,而不是无端的有一个人就被请下台去,而偏离了这个剧的发展路径。

同理,越是开放性的讨论空间越考验组织者的现场掌控能力。论坛戏剧的脚本是"原有的故事+参与的规则"。在观众转换到观演者的演出过程中,游戏的规则可以帮助这一行动有序的进行,但规则同时是把双刃剑:

　　第一，规则的生成一定有其规定的情境，离开这个情境，这一规则可能就会失效或效力受限。

　　第二，规则是无限中的有限界定。当规则在对具体行为做限制的同时，也提供了一种相对的自由，好比孙悟空给唐僧画了一个圈，并叫唐僧千万别走出这个圈，这个圈便是唐僧的活动范围，在圈里的行动他有自由的选择余地。在论坛戏剧表演过程中，导演（引导者）还要通过临场的发挥来对观演者在规则之下的行为进行合理的"纠正"，不至于像讨论会最后开成如聊天会、牢骚会一般乱象丛生：观演者演着演着不仅背离了原有的问题，反倒制造出了新的更为纷繁复杂的麻烦。

　　第三，因为规则是人为定下的，任何规则在被使用的过程中，都可能会被熟悉它的人通过对规则的变通而使它反过来成为被利用的工具。有的时候它能发挥出积极的作用，帮助维持秩序，但有的时候它可能成为限制性因素，阻碍事物的发展。

　　相比之下，谋杀悬疑剧的导演在演出时就要轻松得多，他甚至都不用亲自出场，只需要安排一个灵活的引导者或者主持人在事先安排好的时间点出场，扮演起"砸金蛋"人的角色，提供几个选择项或是"是与非"的选择题给观众，并声情并茂地做到"情感的认同"，完成在场面可控的情境中实现有效互动的演出。这一活动的脚本相当的完整，连最后可能出现的各种结局都事先做好了排演，只待观众的钦点。谋杀悬疑剧更偏向于娱乐化的表达，所以它更直观更感性。而论坛戏剧则是希望观众在理性的思考后做出判断并付诸行动。

　　真正有效的决策性会场里不仅需要感性参与的互动，也需要理性思考的决策，虽然它的性质决定了它不可能拥有传统戏剧的剧本样式做会议行动的脚本，但是它可以选择是像谋杀悬疑剧那样将互动的每个细节都做好隐形的预设，还是像论坛戏剧那样在特定的规则中实现即兴的创造，这便取决于会议组织者究竟想要一个怎样的决策现场。

第二章

舞台上的开会对决策性会议的启示

　　决策性会议离不开一个"议"的过程。舞台上也有不少关于开会的戏，戏的共同点是：矛盾突出，体现冲突。可戏里能够让人一目了然的利益关系一般很难出现在会场里。舞台上的戏都是供人看的，所以越是矛盾冲突的激烈越是要在舞台上被暴露得一览无余，这才能充分体现出被呈现的意义与价值。偶尔现实中出现一些充斥着激烈冲突的现场会议，人们会称其为"会议太有戏剧性"。但"戏剧性"的会议在我们生活中还是少之又少，大部分人还是习惯于"表面祥和但背地里各种不满"的会议。

　　在人们的生活中其实从来都不缺少冲突，尤其是在充满各种利益关系的决策性会场里，只是会场里的冲突很少被公开呈现出来，更有甚者还会想方设法地刻意将冲突隐藏起来，表现出"早已达成共识"的姿态。会议组织者绝不需要像戏剧编剧或是导演那样，为了呈现"戏剧性"的场面而刻意制造出戏剧性的情境，相反，开会的目的其实往往是大事化小、繁事化简。可我们现在太多的会议却恰恰相反，本来简单的事情在一个表面简单的会开完之后，会后的实际工作变得更为复杂；本来复杂的事情，搞得更难以收拾。这里面就有一个关键点：组织者有没有正视冲突的存在，并利用开会的时机对存在的冲突进行合理的化解。本章我们通过观看两场有趣的虚拟舞台上的、矛盾被无限放大的开会现场，来谈谈对我们现实生活中的或暗流涌动或缺少章法的决策性会议有何有益的启示。

第一节　观演互动的会中会《等待老左》

1935年,美国作家克利福德·奥德茨为配合工会斗争在五天之内完成了一部宣传鼓动剧《等待老左》,虽然它并不是真正意义上的结局待定的戏剧,但可幸的是,它将虚拟表演与社会现实完美结合,是帮助我们分析生活中的会议的极佳作品,在这场"会议"里,我们不仅能看到一种激进的观演互动方式的呈现,还有看似开放却有着隐形结局的戏剧类型的完美演绎。该剧当时成为激励工人运动的最好样板,杨金才教授在《新编美国文学史(第三卷)》中指出,有学者曾感叹:在现代美国戏剧史上没有哪一部剧本产生过如此巨大的轰动效应与政治感召力。[①]

《等待老左》取材于1934年纽约出租车司机的罢工斗争,剧情围绕着出租车司机工人委员会成员讨论是否罢工而展开。故事发生的时间正是罗斯福总统执政初期。这时的美国,在世界性经济危机的打击下,经济萧条、工业凋敝。资产阶级为了把经济危机造成的巨大损失转嫁到工人身上,加重了对劳动人民的剥削与压迫,致使本来就生活在水深火热之中的劳动人民更加贫困。面对资本家的压迫和剥削,越来越多的劳动人民参与到罢工和示威活动之中。该剧是一出很长的独幕剧,舞台上人物的回忆和现场扮演故事构成4个插曲,每个故事独立完整,但又与序幕和尾声结合在一起,构成了一出完整的戏剧。该剧从现实角度而言,它又是一个完整的决策性会议:

组织者:出租车司机工会委员会

参会人员:所有出租车公司的工人们

时间:1935年某天

地点:某集会场所

议题:工人们是否罢工?

会议结果:工人们联合起来罢工。

① 赵淑洁.等待不在场的他者——三部"等待"主题戏剧比较研究[J].英美文学研究论丛,2011(1):401.

那么,这个决策结果是如何产生的呢? 我们首先来看看会场中发生了什么。

幕启,会议已经开始。工会头目法特(出租车公司的代表)正在对着群众(观众)高谈"罢工时机还不成熟"的阔论,他后面是一排工会委员会的委员(代表工人),他的随从(打手)懒洋洋地靠在右边的柱子上,嘴里还叼着根牙签。这时,群众中发出了第一个说话的声音:"为谁呀?"之后,法特一说话,便有质问的声音从群众中发出。突然,有人说:"我们要老左! 要老左! 要老左!"。老左是工会主席,但到现在也没有出现。有人提议听听委员会怎么说。接下来,委员们一个一个地表达着想要"罢工"的愿望,其中在第三个委员说完之后,法特想要一个参加过罢工结果却很糟糕的工人来现身说法,但偏偏这个工人的弟弟就在现场,一下子就揭穿了他哥哥"工贼"的身份。当最后一个委员阿盖特再次鼓动大家起来罢工时,法特和他的打手企图把他揪下来,可是其他委员们出来阻挡,并站在了阿盖特的身后,成为他坚实的后盾。就在这时,传来了老左被暗杀的消息,阿盖特立即对着群众大声疾呼:"嗳,大伙儿怎么说啊?",全场响起"罢工! 罢工!! 罢工!!!"的呼声。

为什么说这出戏是虚拟与现实的完美结合? 虚拟,它是一出戏剧,编剧编,导演排,演员演,观众看并参与。现实,演出的结局就是编排这次"会议"的目的:宣传鼓动无产阶级起来罢工。它甚至可以被看作是两个会,一个是工会头目法特主持的"是否要罢工"的决策性会议;另一个就是奥德茨主导并实施的"我们该如何联合工人阶级罢工"的大型集会,他成功地将这次集会做成了一场戏,而这场戏的成功之处就在于脚本的设计与即兴的发挥。

一、三个启示

1. 决策前预计到的对立意见

今天我们看新闻或者看宣传,什么内容最受吸引? 是一味地正面说教,还是反面教材的警醒? 为什么我们听成功人士的故事,总喜欢听他们是如

何在困境中成长起来的,而那些一路绿灯的人却鲜少被人关注,因为我们更希望自身能从那些反面教材里吸取教训,能在成功人的经历里看到自己的影子。所以,复杂的人生总是会被人想要了解、想要学习,而复杂的情节总能讲出一个更加精彩的故事。所以,在奥德茨的笔下,出现了一个与工人阶级格格不入的人,他看似是工会的头目,但其实是公司(资产阶级)的代表——法特,并且他还带了一个随从——打手——一个始终摆出一副动不动就想上去"修理"别人的架势的狠人角色。

只要稍加分析就能看出这戏里面的"设计感"。法特和他的随从,加起来不过两个人,即使是台上的委员们跟他们争,都是 6 比 2,他们一丁点儿优势都没有,即使是他们身后有强大的资产阶级后盾,那还有现场无数的无产阶级弟兄们,显而易见的寡不敌众局面。但是,奥德茨也并没有让这样的"设计感"太露骨,他不仅在群众中安插了"自己人",也同样安排了个别人配合着唱反调。比如,当阿盖特出来鼓动大家的时候,便有说话声:"坐下,斜眼儿!"阿盖特随即回应道:"老弟,谁出钱叫你说这种话的?"这是编剧为了让故事好看故意设计的"对立面",事实上,在现实情况中这样的"对立面"也是存在的,只是没有像舞台上那样直接表现出来,甚至是刻意隐藏起来。如果会议组织者能够像奥德茨这样在开会之前预计到会出现的对立意见,至少能提前准备一些预案来化解这些矛盾冲突。

2. 群众中的"自己人"

剧中,演员出现在观众中,并带动观众一起参与演出。一开场,当工头法特刚要结束他那关于"罢工时机还不成熟"的阔论时,观众席中发出了第一个说话的声音:"为谁呀?"法特一说话,观众席中便有另一个说话声响起,在第一个故事演绎之前,法特几乎是完全对着观众席在讲话,与他对话的演员全部穿插在观众中。

法特:好,让他讲吧。咱们倒要听听那些红党的哥们儿说些什么!(观众席里发出各种各样的叫嚷。法特目空一切地回到那半圈人中间的主席位上。他坐在高起的讲台后,重新点燃雪茄。打手回到原处。那个刚走到台

前来发言的人,乔,举起手请大家静下来。大家立刻肃静。他精神很痛苦)①

第二个与此类似的表演手法发生在第四幕"工贼插曲"中,法特号称请来了一位目睹费城罢工游行经历的工人,试图现身说法来劝慰大家不要罢工,相信法特。可谁知这个工贼克莱顿的弟弟就坐在会场中。

从观众席上发出清脆的说话声:坐下!

克莱顿:不过法特讲得对。咱们的工会干部是正确的。时机还没有成熟。果子熟了才能掉下树来。

清脆的说话声:你这果子还是给我坐下吧!

法特:(起立)弟兄们,把他抓起来。

说话声:(说话的人在观众席上挣扎着)谁也休想抓我。(场子里一片扭斗声,最后说话的人跑上台去,对着发言的人说)你到底在哪儿捡来这个姓的? 克莱顿! 这个工贼姓克兰西,就是早先的克兰西世家的子弟! 果子! 听了那套鬼话差点儿把我气坏了。②

观众中发出"揭露工贼真面目"的呼声,直至克莱顿的真面目被揭穿,克莱顿不得不从观众中的中间过道狼狈离开。从观众中上下场的,还有最后一幕,关键的报信人的出场,从舞台提示中我们知道,这位报信人是从观众座的后部沿着中间过道一路奔来,冲上舞台的。类似这样拉近观众与角色之间距离的手法,还有演员不时向观众发问,"我出格啦?""弟兄们,怎么说啊?""听见了没有,弟兄们?"等激发观众想象与参与的问话。

会议中的"自己人",而可被看作是做戏的"托儿",他们的存在就是一个目的:帮主角营造"真实"的氛围。奥德茨要演员出现在观众中,并带动观众一起参与演出,完全打破了原先演员与观众在剧场内的观演结构,使虚拟情境与现实生活在一个空间里相互渗透与融合,让剧场彻底成为宣传鼓动的

① 克利福德·奥德茨.奥德茨剧作选[M].陈良廷,刘文澜,译.上海:上海译文出版社,1982:5-6.
② 克利福德·奥德茨.奥德茨剧作选[M].陈良廷,刘文澜,译.上海:上海译文出版社,1982:31.

讲堂或是集会场所。对于"自己人"的设置，从社会学的角度而言，还有一个创造"从众"效果的目的。"从众是指根据他人做出的行为或信念的改变。"[①]剧场中最为常见的从众现象是在演出结束的时候，观众起立鼓掌。剧场中不会同时所有的人都一起开始鼓掌，当有个别粉丝或是很喜欢演出的人开始鼓掌甚至起立，紧邻在他们身边的赞赏者也会跟着站起来鼓掌，当剧场中绝大部分观众都开始加入鼓掌的浪潮中时，除非你是很不喜欢这次的演出，不然你也一定会出于礼貌参与鼓掌的队伍，要做到与众不同的独自在一旁安静地坐着，真的很不容易。这位"自己人"就起到了第一个起立鼓掌的作用。

3. 通过演绎一个个"我们身边的故事"，使群众（观众）感同身受并不失理性的思考

奥德茨并没有让他的代表们（委员会的委员）一个个出来"高台教化"，像打鸡血似地让群众（观众）血脉偾张。他巧妙地运用了布莱希特的"间离效果"，没有将鼓动做到激进而无法收拾的地步，不仅做到将热情延续，更保证其在一定的控制范围之内，他所用到的方式就是"演故事"。四个委员分别精心排演了四个自己的故事来表达他们对"罢工"的决心。

第一个故事：乔与埃德娜。乔下班回家，发现家里的家具被银行的人搬走了，因为他们的分期付款没有付清。但即使这样，他仍然为当天从一位带狗太太那儿得到三毛钱小费而自喜，埃德娜烦透了他这种唯唯诺诺的样子，她鼓励乔去组织罢工，可乔说她不懂，最后埃德娜一针见血地指出资本家丑陋的嘴脸，并用恨不得抛弃他去找以前男朋友的言语刺激他，乔终于觉醒过来，决定去组织哥们儿罢工。

第二个故事：助理研究员的插曲。助理研究员米勒的老板费耶特先生希望调他去给一位化学家布伦纳博士做助手，目的是希望他去监视博士制造毒气的新进展，但是不愿同流合污的米勒宁可丢掉工作也不愿干这种丑恶的勾当，并且最后真的给了费耶特一拳。

① 　戴维·迈尔斯.社会心理学(第11版)[M].侯玉波,乐国安,张智勇等,译.北京:人民邮电出版社,2014:186.

第三个故事：年轻的出租汽车司机和他的女友。这是一段令人感伤的爱情故事。弗洛伦斯的男朋友锡德是个出租车司机，他们已经订婚三年了，弗洛伦斯的哥哥要求她必须和锡德分手，因为他实在太穷。可弗洛伦斯深爱着锡德，她愿意为了锡德离开家，但是锡德却拒绝了她，因为锡德自认没有能力给她美好的生活，一对相爱的人因穷困而选择分离。

第四个故事：实习医生的插曲。本杰明本是医院里一名德高望重的犹太籍医生，却因为来了一名参议员的侄子，他要被医院裁掉，但即使这样，他宁可选择去做出租车司机也不愿离开美国，他希望通过斗争能改变这个世界。

剧中4个故事虽然独立成篇，但每一个故事都来自对无产阶级现实生活的描摹，其中还穿插了一段"工贼插曲"，便是前面谈到的法特请来了一位自称是因罢工受害的工人克莱顿，但其实他正为哥伦布广场的柏曼工作，那伙人专门为全国各个单位在罢工期间和罢工前后提供工贼，偏偏他的弟弟也在会场，当众揭穿了他们的丑恶勾当。这样巧妙的设计，将正义的光环与欺骗的嘴脸淋漓尽致地铺陈开来，使艺术与生活的界限变得越来越模糊，观众在观看故事的过程中产生感同身受的情感共鸣，而奥德茨对于表演者的舞台用"灯光渐暗，一道白炽的聚光灯在坐着这些人的圈子里照出一个表演区"①来处理，让观众又不忘其是"戏"，反而恰到好处地达到了共情与思考并存的效果。

二、即兴的发挥

全剧开始于一个没有布景的舞台，整个剧场都是表演区，所以演员分散在观众中，时而从观众中发出声音，时而从观众中走出来发表言论，时而直接面对观众讲话，或与身边的观众交流，评论舞台事件。比如在第一个故事表演时：

① 克利福德·奥德茨.奥德茨剧作选［M］.陈良廷，刘文澜，译.上海：上海译文出版社，1982：7.

乔:不成。……

埃德娜:就成!(乔转过身子,背对着她坐在一张椅子里。只听得见台上那圈亮光外面,在座的其他各位罢工委员会在说着"她说得到做得到……她说得到做得到……这是常情嘛"诸如此类的话。这伙人应该随时穿插些各种各样的评论,有政治性的,有表示喜怒哀乐的,起到合唱队的作用。还有窃窃私语声。……那个胖胖的工会头儿对准表演区,喷了浓浓一口烟)①

在剧本中以类似"应该穿插各种各样的评论"的描述为舞台提示,提示不论是委员、"自己人"还是反面人物法特,在会场中都要时不时来点儿即兴的发挥,帮助营造更加真实的现场氛围,让观众适应角色的转换,激发观众的参与热情,使其相信舞台就是一个真实的群众活动场所,唤起观众与角色间更加强烈的情感共鸣。这样的"即兴"要求贯穿整个表演脚本,在虚拟的表演活动中,演员们成功将"即兴"发挥到了极致,使演出大获成功。假如,跳转视角,从现实会议的角度出发,这些即兴的发挥真让主人公"法特"应接不暇,无力接招。

奥德茨用一个看似"待定"的结局制造出了最强烈的戏剧冲突,剧本早已预设了"老左根本不会出现"的结局,"等待老左"根本就是徒劳,那究竟是为什么在等待?奥德茨给出了答案:为了在等待中改变会场的话语权。实现话语权的转移是整出戏的一条暗线,"等待老左"在明、"推翻法特"在暗。为了实现剧本的最高任务,一番又一番儿的即兴表演的助兴,使原先趾高气扬的法特大人逐渐丧失了会场的话语权。剧本中是这样描述开场时法特目空一切的场景:

法特:好,让他讲吧。咱们倒要听听那些红党的哥们儿说些什么!(观众席里发出各种各样的叫嚷。法特目空一切地回到那半圈人中间的主席位上。他坐在高起的讲台后,重新点燃雪茄。打手回到原处。那个刚走到台

① 克利福德·奥德茨.奥德茨剧作选[M].陈良廷,刘文澜,译.上海:上海译文出版社,1982:13.

前来发言的人,乔,举起手请大家静下来。大家立刻肃静。他精神很痛苦)①

　　《等待老左》描述的是资本家与工人阶级之间的斗争,这次会议的主持者是资产阶级的代表——工会的头儿哈里·法特,他身边还带着一个看起来凶神恶煞的打手。一开始法特一副自负的模样,打手懒洋洋地靠在右边的柱子上,他们占据着会场里的话语权和控制权,他本以为没有工会主席的委员会掀不起什么风浪,所以当工人代表乔要发言的时候,他并没有阻挡,并示意打手回到原处。这也是法特开始逐渐丢失掌控权的开始。

　　在三个工会委员讲述完自己的故事之后,他仍然表现出一副信心满满的样子,不知是他依然充分相信自己的"有备而来"会帮助他掌控全局,还是他确确实实没有即兴应对的能力,总之在他请出了所谓的"罢工亲身经历者"——克莱顿,可偏偏这一工贼的假面又被当众揭穿之后,话语控制权逐渐发生了转变,法特开始慌张,当阿盖特发言的时候,他和打手彻底坐不住了:开始表示抗议,并准备动手。不可否认,法特的这一手准备确实不错,克莱顿的"表演"也绝没有给他丢脸:身材瘦弱的外形和谦逊有礼的举止。可假不能乱真,不论克莱顿如何精致的伪装,都逃不开虚伪的本质。当伪装的面纱被彻底撕碎,法特竟无言以对,到此也暴露出法特不过是光有凶煞外表的庸人。故事讲到这里,台上的委员们已经集合起来,作为工人阶级的大众和代表一步步掌控了现场的控制权,最后当传来老左死亡的消息时,一个从未出现的角色就这样引燃了全场的罢工情绪。"据说,每当《老左》演出结束时,剧场观众与演员手挽手,台上台下高呼罢工的声浪此起彼伏。"②

　　因此,如果是从现实的角度看待"工会头目法特主持的这场决策性会议",无疑,他不仅没有达到他所要实现的目标,反而还让形势发展到了他无法掌控和挽回的局面,只能说他的会议脚本设计得实在太糟糕,他自以为工会主席不在他就能堂而皇之地坐在主席的位置上,他以为自己带着一个凶

① 克利福德·奥德茨.奥德茨剧作选[M].陈良廷,刘文澜,译.上海:上海译文出版社,1982:5-6.
② 赵淑洁.等待不在场的他者——三部"等待"主题戏剧比较研究.[J]英美文学研究论丛.2011(1):401.

神恶煞的打手就能威慑全场,他以为他有资本家做后盾就能压倒一切力量,显然他过分高估了自己的实力,也完全缺乏即兴的应变能力,注定了他会在这场会议里成为失败者。

第二节 直面冲突的决策会《12个人》

话剧《12个人》改编自 1957 年美国导演希德尼·鲁迈特(Sidney Lumet)执导的一部经典的法庭片《十二怒汉》,由上海话剧艺术中心出品,首轮演出于 2010 年 4 月在上海话剧艺术空间 D6 空间。《12个人》讲述的是一名 18 岁的男孩,被控在午夜杀害了自己的父亲,法庭上的证据极具说服力,只要 12 位陪审员一致通过有罪,就可以将这男孩送上电椅。临时被召集来的陪审员是 12 个普普通通的人,只要他们意见一致,会议便结束,可是就是在这样看似已成定局的时候,由于其中一人的异议而使事情变得复杂起来。下面是本剧开场时的情景:

团长:好了,各位,作为陪审团的团长,我不打算制定任何规则。我们可以先进行讨论,再表决,这是一种方法。或者我们可以直接表决,看看大家的立场。(团长停顿了一下,看看大家)

第四人:我们选第二种,直接表决。

第七人:对,或许我们可以马上回家了。

团长:我希望大家能够明白,我们这次遇上的是一宗一级谋杀案。如果我们投票结果是"有罪",那么等于把那个孩子送上了电椅。(停顿)当然,那是可以被接受的。

第四人:我想我们都知道。

第三人:好了,表决吧。

第十人:是的,让我们看看各自的立场吧。

团长:举手表决,有人反对吗?(他看看周围,没有人说话)我们十二个人必须达成一致,这是法律所规定的,否则谁也别想离开这儿。准备好了

吗？先生们。（大家都很慎重的样子）同意"有罪"的请举手。（第七人拨弄第八人）十一个人同意有罪。（众人窃窃私语，在找十一个人以外的那个人，发现是第八个人没有举手，团长看着第八个人）认为"无罪"的举手。好的，一票无罪，好了，我们知道我们的结论了。[①]

《12个人》的戏剧冲突就从第一次投票表决中出现的"一票无罪"开始。由于法庭上呈现出的证据从各个角度衡量都显得毫无破绽，所以这一案件看起来是铁证如山，被告显然会被判有罪。团长为了节约大家的时间，便决定尽快结束这次会议。不过，他还是先征求了一下大家的意见，是先讨论还是先表决，在大部分人都表示直接表决并已知晓投票结果的利害关系之后，团长进行了公开举手表决的程序。但结果却出乎大部分人的意料，没有出现12∶0的结果，有一个人投了"无罪"票。当其他11位陪审员均认定18岁男孩为谋杀自己父亲的凶手时，只有那位八号陪审员没有举手同意这一观点，他投"无罪"票的理由是认为大家应该认真讨论一下再做决定。可是按照法律程序，必须是12个人的一致意见，也就是12∶0的表决结果才会被法庭所采纳。所以，一时间各种非议的矛头都指向了这位"另类"的陪审员。现实中，真正敢于公开成为8号的人其实并不多，这代表着他将与绝大多数人形成对立阵营，自己要孤军奋战，这不仅需要智慧，更需要勇气。

事实上，由于会议行动的目标明确，生活中的会议不同于编剧特意为戏剧编写的复杂化情节，会议活动中表面上呈现出来的复杂化情形较小。戏剧中的复杂化情节，不是指众多的人物关系或者单纯的交叉事件，而是指行动的冲突或者纠结。通常剧本开端的行动看起来比较简单，行动目标很明确。当出现了阻碍这一目标实现的力量时，情节的复杂性随即开始体现。复杂化通常体现在人物身上，每一次复杂化都会改变或者威胁改变行动的运行轨迹。复杂化在剧本中的出现可能是人为造成的，也可能是某种机缘巧合，复杂化的形式带来人物行动轨迹的改变，这也是剧作家突显情节的跌

① 资料来源：剧本《12个人》，上海话剧艺术中心，内部材料。

宕起伏与纠结复杂的人物性格的写作手法。导演则要通过运用导演技巧及其表现方式分析和阐释剧本中复杂的情节。

显然,在这一问题上会场不同于舞台,会场的责任人并不会特意去为开一个"惊心动魄"的会议进行编排,相反开会的首要任务是尽量使原本复杂的事情简单化,模糊的事情清晰化。会场中的所有人似乎都是或者都应该是一致为达到这个目标而行动,如果不是这样,那么那个表现出与集体利益不同的人就会被扣上一个公然"挑事儿"的帽子,尤其是在决策性会议中,比如这位八号陪审员所表现出的反对行为。但是,却偏偏因为这显然的不同——不仅有人敢于提出不同意见,更敢于直面这样的冲突,让我们看到舞台上的开会比生活中的开会要显得有效得多。

当冲突一旦发生在会场里,该怎么办? 剧中,当大家开始与八号陪审员进行无实质性意义的争论时,团长做出了反应,因为没有能形成一致意见,他建议大家进入对案件的讨论环节:

团长:这个先生建议再讨论下,谁有意见?(看了一圈的人)

第二人:我没意见。

团长:那么……

第九人:我愿意花一小时。

第十人:好极了。

团长:来吧先生们。(众人纷纷坐回自己的椅子上)

第十人:我昨天晚上听了一个十分精彩的故事。有一个女人冲进了医生的办公室,她上半身什么都没穿……

可是当大家准备进行讨论的时候,又有人开始说一些跟讨论本就无关的话,仅仅是为了表达自己对于这一投票结果的不满情绪。一个人说,随后开始有人附和,当抱怨声又开始此起彼伏的时候,也有人希望大家能尽快结束会议不要在这里再浪费时间。团长的话才终于让大家又回到了案件上来:

团长：好了各位，我知道大家都有很多工作要做，但我们得把这件事先搞定。或许这位表示反对的先生可以告诉我们原因，起码告诉我们他是如何想的，这样我们就可以告诉他，他在哪里出了问题。（众人纷纷表示同意）

可就在八号陪审员正要开口说话的时候，十二号陪审员的一句无关痛痒的话又将其打断了。平息之后，八号正要开口，十二号又发言了。这样翻来覆去的打破会议规则，着实是有点儿太不给团长"面子"。幸好，编剧笔下的团长真是心胸宽广，他不仅一次又一次的劝导，并且在十二号给出了一个新的提议时，他并没有为了维护自己作为团长的"面子"——必须按照自己的要求开会，而是客观的接纳了十二号的提议。十二号表示与其让八号说话浪费时间，还不如其他所有的人来说服八号，毕竟十一个人说服一个人，总比一个人来说服十一个人看起来要容易得多。团长没有坚持己见，采纳了十二号的建议，并在征得了大部分人的同意之后，除开八号，大家开始轮流发言。目的是：说服八号陪审员投出"同意票"。

但是，事儿还没完，真正确立团长威信的并不是他愿意主动采纳与会人员的意见，而是在他直面他人对"团长"工作的不尊重时所采取的行动。剧本中是这样描述的：

团长：好了，让我们停止争吵，那是浪费时间。（停顿，团长拍拍第五人的肩，第五人转身走开，第二人扶起踢倒在地上的椅子，第十人回座位。团长指了指第八人）轮到你了，让我们继续。

第八人：我不算，我想你们都想说服我。

团长：对，我忘了。（转身）

第十人：有什么区别吗？就是他把我们留在这里的，我们当然要听听他有什么要说的。

团长：（回身）等等，是我们自己决定要这么做的，让我们坚持我们的做法。

第十人:(反感地)好了,不要孩子气了,好吗?

团长:对不起先生,刚才你说什么?

第十人:你认为我是什么意思? 孩—子—气!

团长:就因为我要坚持让一切有秩序地进行下去? 听着,你来做团长? 这里,你坐在这里。 你来负责,我闭嘴,就这样。

第十人:(站起来,众人试图制止)你为什么变得这么生气? 冷静点,可以吗?

团长:不要叫我冷静。这里! 座位在这里。你让一切顺利进行! 你认为怎样,你以为这很简单? 好啊,我叫你团长大人,让我们看看你的精彩表演。

第十人:你们见过这样的事情吗?

团长:你认为这一切都很可笑吗?

第十二人:(上来拉扯团长)放轻松,没什么大不了的。

团长:没什么大不了? 要不你来试试?

第十二人:不。听着,你做得很好,没有人想换位置。

第七人:继续传球,继续传球。

自从此事之后,团长作为"规则"的执行人再没有被人公然质疑。严格来说,这是舞台上发生的理想情形,编剧给出了一个可能可以解决问题的办法,但并不是绝对的或一定是最佳的,同样的情境和人物设置,人们作为演练的脚本,可能会迸发出新的思路,但无论如何,面对该解决的矛盾时不回避、不妥协、不迁就的指导思想是会议主持人应有的态度,如何解决问题需要技巧,但是选择面对需要负责任的态度。

剧中大家同意执行的发言规则是:按顺序发言,一个人在发言时,其他人不可以插话、反对或提问。每个人的发言时间尽量控制得短一点。但是,没有哪一个人的发言是在没有对话的情况下结束的,并且规则似乎总在变。按照他们事先拟定的规则是:十一个人发言,八号只听不说。但是发言顺序传到八号的时候,事情又发生了变化,有人表示想要听听八号怎么想,究竟

有什么理由认为被告无罪。从这里开始,故事发生了转折。

原本是一群人为众所周知的证据再次做无谓的陈述,变成了一个人通过对已知证据的质疑引导其他人进行实质性的思考与讨论。舞台上呈现出了两种截然不同的情形:当十一个人用已知的证据来试图说服八号的时候,与案件相关的讨论几乎没有,人们很难真正地围绕案件进行讨论,所以导致了一有人发言就有人闹情绪,团长不得不一而再再而三的强调发言规则和安抚情绪:"这不是私人恩怨!""好了,让我们停止争吵,那是浪费时间。"但是,当八号开始对证据提出质疑的时候,接下来的讨论全部都是围绕案件进行,每个人真的进入了对案件的思考之中。我们不难得出一个启示:不谈案件便全是主观情绪的宣泄;深入案件才能真正启发客观、理性的思考。

这一启示对思考如何开会有了明确的行动要求:如何合理的设置会议议题和内容。真正应该成为会议议题的不是那些既定的或无异议的事情,而是对真正存在"不同意见"的观点进行对话与思考。刻意回避、无视、隐藏冲突的做法都是极不负责任的决策性行为。就在八号的发言引发了一场有关案件的实质性争论的时候,八号提出了第二次投票的提议:

第八人:我有一个建议。我想让你们十一人做一次匿名投票,我不参加。如果还是十一票有罪,那么我就不坚持。我们就马上做出有罪的裁决,但是如果有人投无罪,我们就继续留下来讨论清楚。

第三人:好了,你终于变得有理智了。

第十二人:我同意。

第七人:好吧,让我们就这么做吧。

(众人同意,散开,回自己座位坐下。第八人孤独地靠在墙边。)

团长:现在进行第二次匿名投票,请大家写好后交到我手上。(团长分发给大家纸条。陪审员们互相借笔,开始写。很迅速,他们把纸条折叠好交回给团长。团长将纸条聚拢在面前,他拿起第一张,打开,读)有罪,有罪,有罪,有罪,有罪,有罪,有罪,有罪,(第二、三人准备走了;第七人开始收拾包也准备离开)无罪,(众人愣住)有罪。

第十人：谁啊？怎么回事啊？

第七人：有人在搞破坏！

第十人：好了，是谁？好了，我想知道。

在大家相互指责的时候，那位投"无罪"票的人——九号陪审员，一位老人站了出来，并想对大家澄清他为什么会投"无罪"。老人的话让原本吵吵嚷嚷的人们逐渐安静了下来，作为整个会场中年纪最大的人，他语重心长的表达，让会议中一直保持的紧张气氛有了缓和。这可以说是编剧的创作技巧，他将这一行动的动机放在了最有可能的人身上——他不着急回家、他也是一位孤独的老人、他年纪最大，尊老爱幼的社会道德标准至少限制了一群年轻人不会刻意地过分去针对一位老者。所以，在情节的起承转合里，编剧们时常会创作一个带有特殊身份的人来对舞台上的行动节奏进行调整。

九号陪审员的这一行动发挥了调整舞台节奏的作用。实际上，在现实集体活动中，我们也常常需要这样带有特殊身份的人，来带动现场氛围，比如欢庆活动中就很需要"活跃现场气氛"的人，通俗地讲叫"热场子"。在会议中，"调节气氛"就分为两种情况：一种便是跟舞台上一样，当大家吵得不可开交的时候，有人能及时站出来，平静现场气氛；另一种就是在冷场的情况下，有人带头发言并引导参会人员进入热烈讨论的气氛中。如果组织者能像编剧一样，将会场作为一出戏来编排，预想会场中可能发生的情况，为希望营造出的会场氛围提前做好准备——不论是仪式性的表达还是特殊角色的安排，都将对会议的成功起到积极的推动作用。

话说回来，当九号陪审员发言完毕，大家都各归各位，团长也很聪明，当即提出"休会"，让大家都稍微休息一下。确实，争吵了半天，大家都累了。"休会"就好像剧场中的"上、下半场"的演出设置。有的戏因为时间太长，一连贯的演下来，观众看着累，演员演得更累，所以导演会在实际演出过程中设置上下半场。比如赖声川的作品《如梦之梦》全长 8 个小时，中途不休息谁都受不了。会议也是一样，有的耗时较长的研讨会或是交流会，"休会"叫"茶歇"，意即大家喝喝茶休息休息，再继续研讨。但是，像《12 个人》中的休

会,意义就有所不同了。

大家还记得前面提到的谋杀悬疑剧《艾德文·卓德之谜》(*The Mystery of Edwin Drood*)吗？剧中导演便巧妙地设置了上下半场,其分界点设置在了故事情节的转折点上：Drood 失踪前后。上部结束在圣诞节那天,Drood 突然消失不见了。下部开始时已经是 6 个月之后,Drood 仍然失踪,主持人出来开场,请观众现场投票"谁作为凶手",并且按照观众的投票结果进行下半场的演出。这是演出的精心编排设计。《12 个人》的编剧也是一样,通过设计"休会"这一会议程序,进行故事节奏的调整与人物行动的转折。决策性会议的主持人完全可以借鉴这一编剧手法,当在会上出现会议节奏被打乱、会场气氛低迷等对会议的正常进行造成困扰的问题时,主持人可以选择适时地进入"休会"环节,一来可以缓解紧张的气氛,二来可以通过暂时休会及时作出补救行动。

事实上,"休会"的操作时常发生,可如果仅仅是"休"却不为"会",只当是"休息",那可真是一字之差谬之千里。曾发生在 1945 年 8 月的某一天,发生在我国原山西省长治市潞城县张庄村的一次全体群众大会便是一个极佳的"休会"案例。这个群众大会,是由时任张家村村长张天明主持,目的是公开审理侵害人民利益的原村长郭德有的恶劣罪行。当天,张天明对着全村的老百姓发表了一番昂扬斗志的讲话,随后他说道："说吧！谁来揭发这家伙犯下的罪？"①台下一片寂静,无人响应,这样的冷场是张天明没有想到的,他本以为像郭德有这样权势倾天的汉奸走狗,罪行昭然若揭、数不胜数,群众的眼睛都是雪亮的,请老百姓道出自己的苦楚岂不是很自然的事情。可现实的情形却让张天明犯了难：现场竟然没有一个老百姓站出来说话。这下"张天明急了,没有群众参加,这事一定办不好。他召集村干部开了个紧急碰头会,决定把大会推迟到明天。"②虽然这次休会有不得已的原因,但是,更为重要的是,张天明意识到群众参与才是会议的重中之重。"休会"一方面是为了进行缓冲,另一方面也是为开好会争取时间,他们希望在这段时间

① 韩丁.翻身—中国一个村庄的革命纪实[M].韩倞,译.北京:北京出版社,1980:127.
② 韩丁.翻身—中国一个村庄的革命纪实[M].韩倞,译.北京:北京出版社,1980:127.

里,起码动员起十个肯带头讲话的人。所以,他们连夜召集村子各处的一些贫农开会,想弄清楚到底为什么村民们不出来说话,很快他们就发现了问题,根源在于人们长久以来被迫害后的顾虑——害怕被恶势力报复。当知道了老百姓心底的担忧之后,张天明带着村干部们一遍一遍地重述汉奸集团的罪恶历史,跟大家伙儿摆事实、讲道理。这个"休会"虽然只有一天,但是效果确实好,张天明和村干部的动员工作起了作用,"第二天大会开得有生气多了。一开始就激烈地争论到底应该由谁第一个控诉,就连张天明也难以维持住秩序了。郭德有还没有来得及回答任何问题,就有一伙儿年轻人,包括几个民兵,冲上去想要揍他。"[1]

值得注意的是,舞台导演设置的"暂停键"往往是在一个激烈冲突的结尾或设置一个悬念之后,演员和观众是这一情境中两类不同的群体,演员演戏是脚本的设定,"暂停键"是经过编剧、导演理性创作的成果,在跌宕起伏的矛盾最高点时戛然而止,以期留给观众一个无限遐想和期待的空间。可在真实的会场活动里,假如会场上的各方都争得面红耳赤的时候,突然提出"休会"很可能出现现场没人听得进去的尴尬局面,或者即使真的休会,当不受会议规则/情境的束缚之后,人的主观情绪更加肆无忌惮地爆发,争吵也容易变得失控。所以,当会议主持人面对会场中出现的激烈冲突时,决不可像"劝架"一样说:"好了好了,大家都别太激动了,我们暂时休息一下,等会儿再继续吧。"任何人吵得正激烈的时候,会因为一句简单的"别吵了"就能乖乖停下来的吗?绝对不会。除非说话的人自带特殊身份的威慑力,不然这话根本就起不到实质的作用。如果能像舞台上的开会一样,正好有个中间斡旋的特殊角色来发言,就会对面临失控的会场气氛起到了缓和作用,正如《12个人》的编剧是将九号自述与休会的行动连在了一起,起到缓解的作用。能这样固然是好,但如果暂时没有这样的人选,最佳的办法仍然是利用"规则":"吵能解决问题吗?要么就一个一个地说,要么就都别说。"只有当现场秩序暂时恢复有序之后,再在适合的时机提出"休会"是相对更有效的

① 韩丁.翻身—中国一个村庄的革命纪实[M].韩倞,译.北京:北京出版社,1980:129.

决定。当然,那种已经动用武力甚至是完全失控的冲突现场,已无关休会或是闭会的问题了,最好的办法则是寻求执法人员的帮助。

反观戏剧《12个人》,它向我们展示了一个直面冲突,并在冲突中实现决策一致的优秀会议案例。不仅有勇敢提出异议的人,也有灵活处理矛盾的人。编剧笔下的团长,总是能在适当的时候站出来将大家及时拉回到有意义的讨论之中,在必要的时候提醒大家遵守发言规则,以及选择恰当的表决方式推动决策的进程,并且还总能保持一个客观中间者的身份,尽量不单独发表个人的主观意愿,这种掌控会议大局的才能想必是每一个会议主持人都希望拥有的本领。

第三章

决策性会议的脚本与呈现

本书讨论的是会议活动中的"决策性会议"，它属于议事型会议的一种。它的特点是在会议组织者因为权限问题、能力问题或者民主问题不能独立对某一事件进行决策的前提下，召集与事件相关或有影响的人进行集体协商，并最终获得有效的结果。狭义的决策性会议，专指提供选项待决策的会议——在开会之前就拟定好结果选择项的会议，会议结果在选择项中产生。而从广义上讲，所有事先规定需要做出决策的会议都是决策性会议，但并不一定事先会预备明确的选项供参会人员选择。本章聚焦决策性会议中的会前计划、会议程序、决策方法和预设会议结局的四个程序性动作，来详细分析会议脚本的意义与呈现的价值。

第一节　会前计划：为前台呈现做好后台准备

孙惠柱先生在谈开会的艺术时，重点讨论了一个问题：开会的目的是求同还是求异。"开会可以有两种目的，一种是求同：组织者业已成竹在胸，希望与会者接受其主张，按程序通过，再布置落实——中国人开大会基本上属于这一种；另一种是求异：领导者要么还没有确定的宗旨，要么有了初步的想法还缺乏具体的实施办法，需要与会者帮忙出主意，领导开的'调研会'以

及公众的听证会都应属此类,开大会之前的内部会议往往也是这样。"①决策性会议的目标是达成普遍共识的会议结果,这是典型的"求同"的会议。但是从孙惠柱先生这一观点出发,值得我们进行更深层关于"开会"这一行动的思考是:为什么需要召开集体的决策性会议? 如果特别容易就做到了"求同",那么会议的目的更可能是需要通过"开会"这一形式使某一决定更为民主,否则"开会"纯属是为了彰显某位领导的权力,这不就是既费时又费力的个人标榜行为吗? 所以,决策性会议的另一个更为重要的目的应该是:在异中求同。比如下面这个发生在上海的一处出租房内的决策会议。

参加会议的共有 5 个年轻人,他们之间是朋友也是合作伙伴的关系。他们 5 人都是江西老乡,主持会议的是一个应届大学毕业生小张。2015 年,小张在学校申请到了一个创业项目——蔬菜新鲜到家。随后,他便集合了在上海的其他 4 个朋友,一起开始创业。五个人集体出资买了一辆五菱宏光,算是共有的固定资产。其中两个人负责跑市场、开发客源,小张和另一人管财务的同时,还和另外一个兄弟负责采购和运输。小张说,他起早贪黑地干了快一年了,每天天没亮就去批发市场跟人家讨价还价地抢菜,就想能够拿到既新鲜价格又低的菜,这样一天下来才能保证有利润可赚。可是现在钱没赚到,前期投入的资金能流动的已经所剩无几,是继续找钱接着干还是就此散伙,大家各自再找出路,大家不得不坐下来做个决断了。继续干,怎么干? 小张心里也没底,可是要让他就这样关门大吉,他也心有不甘,毕竟好不容易刚刚有了点儿样子,开发了几个固定的客源,自己辛苦了一年哪能说放弃就放弃。他仔细研究了现在上海市各种蔬菜新鲜直供的渠道,光靠他们几个人力跑业务和运输,确实没有什么利润空间,但是如果能找到资金投入互联网运营,或许还有发展的可能。可兄弟们也各有各的处境和想法:有的人提出散伙,说大家还年轻,总不能一辈子卖菜;有的人通过这一年的闯荡,觉得创业真不像广告中说的那么容易,只要敢拼就行,真心觉得钱难赚,自己想要去老老实实打工挣钱;也有人听着不说话。

① 孙惠柱.开会的艺术:求同与求异[G/OL].[2013 - 04 - 14].http://www.aisixiang.com/data/63010.html.

　　这是我们日常生活中极为常见的集体讨论进行决策的会议情形。小张说："我们是一边吃着火锅一边开的这个会,现在回头想想有点儿散伙饭的味道。"从会议本身来讲其实并不复杂,但是对于这 5 个年轻人而言,要做出这个影响自己人生的一个决定还是不那么容易的。钱的问题是大家最为关心的。能不能挣到钱? 还能上哪儿找到新投资? 有什么办法可以把他们现行的业务模式与互联网联合起来? 现在的情况还能撑多久? 一番讨论之后,其中有 3 个人明确表示不想再干了,他们觉得既没钱又没有足够的个人能力。小张说,其实他知道很有可能会是这个结果,只是他自己不甘心,当时也没有能力说服那些人继续干下去,但是不甘心又能怎样,他也回答不出那些问题。最后,大家吃完这顿饭就散伙了,有的人决定回江西老家,有的人决定去找工作。

　　实际上,正是因为有不同的意见存在,大家才需要坐下来就某一问题达成一致意见而商讨决策。决策的过程就是协商的过程。谁都可能是会议中被视为有"不同意见"的那个人。像小张这样明知道自己的意见可能不会被采纳,仍然参与其中,说明其实他从一开始就做好了妥协的准备,如果他真的想要再干下去,他所做的努力就不仅仅是准备一顿火锅的食材,而是准备好各种新的行动方案来说服与他持不同意见的人。说服持不同意见的人,或者预见到"不同意见"并做好准备积极迎接,是每一个会议组织者都应完成的会议准备。我们现在一谈到开会,总是感觉枯燥乏味、走过场,很重要的一点就是因为会议组织者没有正视会议中"求同与存异"的根本性问题。

　　不论是针锋相对的话剧《12 个人》中的陪审团会议,还是在面临死亡威胁的《弃园》里,舞台上的会议均充满了挑战与威胁。其实,会议本质上并不是单调沉闷的,虽然并不是所有的会议都能用"惊心动魄"来形容,但是它作为一种议事型的聚会,总不应该是枯燥乏味的。越是有独立判断能力的人聚集在一起,越容易出现意见不一致的情况,但是这本身并不是一件坏事情,逐一解决异议的过程也是实现目标达成共识的过程,这样的协商才是高效、生动并且有益的。如果总是刻意回避那些导致辩论或争执的问题,只能使会议变得枯燥乏味,让人感到沮丧。

对于会场中的不同意见,尤其是一些尚未达成一致的重要问题,会议组织者必须将其指明,并要求大家进行讨论,哪怕这种做法会不受大家欢迎。尤其是必要的冲突,不仅不应该被规避掉,还应该努力被挖掘出来。事实上,比正视一个棘手的问题更让人头疼的是每个人都假装它的不存在。剧场中,绝对不会发生这样的情景,即使有假装当矛盾不存在的人也会被强迫要求面对现实。会议原本就是要解决与参会人员都有关的棘手的问题,如果大家都不能正视冲突,不仅浪费了所有人为了参加会议而挤出来的工作时间,更为痛苦的是人们还要为会议可能得出的无效结果浪费更多的时间和精力。

如何处理会议中的不同意见,这是决策性会议中组织者拟定会议脚本的根本任务。"不同意见"有时候是可预见的,有时候是不可预见的,但又不能忽视的,组织者/主持人在准备会议脚本时,必须认真区别对待。会场中的"不同意见"并不是平白无故冒出来的,一定是针对某个具体的议题,议题的设置源于对决策会议"边界条件"的思考,这同样是会议组织者所拟定的脚本中的重要内容。

一、如何对待可预见的"不同意见"

当"不同意见"是组织者在会前就明确知晓的情况时,组织者是努力使不同意见趋于相同,最终达成一致意见;还是正视并允许不同意见的客观存在,在合理、合规的方式下获得民主决策结果。这其中的区别不仅体现在组织者/主持人的行动脚本上,同时对会场中互动关系的呈现有极大的影响。下面我先从自己亲身经历的会议谈起。

我在从事行政工作期间曾有过一次校内转岗的经历,当时我在校内公告上看到了一份校内人员招聘启事,在征得原部门领导的同意之后,我递交了申请书,并顺利通过了新部门领导层的面试,接下来要完成的环节可谓是当时校园里二级学院行政管理中的特例:新进人员须经过该院全体老师集体面试与投票表决。后来我才知道,这是学院内部的一个成文的招聘程序中最为重要的一环,除了我们学院之外,全校再没有其他任何一个二级学院

会拟定这样的内部文件并严格实施。不论是行政人员还是专任教师,只要是待聘人员都必须通过这一关。

当天,学院院长简单介绍了我申请的职位情况之后,我做了自我介绍,并回答了在场老师们提出的问题,后来匿名投票表决的结果是 38 票赞同,2 票反对。当时看到这个结果,我不免还有点儿沮丧。但是,不管怎样,我算是成功获得了这个新职位,因为赞成票数已经超过全院老师人数的三分之二。后来,在学院待久了,我才发现,原来不论是什么情况下的投票,推优、内部文件修改、选聘等,从来都不会是全票一致通过,始终有几票反对,或者弃权,但是大家似乎从来都不会去追问或者八卦这个反对票或者弃权票的事。就像我一开始获得反对票的时候,还总想向熟悉的人打听是谁可能会对我有意见,以后在工作中自己注意点,没想到得到的答复是:"哎,没关系的,你做好你该做的就好了,别太在意,慢慢你就明白了。"果真,我慢慢就自己明白了:其实这个反对票似乎并不是针对投票事件本身,当大多数人同意时,一定有反对的声音,大多数人反对的时候,却又总能冒出极少数的同意票来。

这样一种不可调和的矛盾下出现的"不同意见",只要处理得当是完全可以被允许客观存在的,应对这种"不同意见"最有效的方式是制定决策规则并严格执行,同时需要主持人在会场上的即兴发挥做到合理的引导。

另一种对于"不同意见"的处理方法,是要通过开会的形式最终达成一致意见,并形成统一行动方案,而这就比前面谈到的仅用严格执行合理的规则要复杂得多。比如有这样一个案例。Z 宾馆前身是新中国成立初期某市的政府第一招待所,在 1992 年底 1993 年初政府对招待所房屋进行了全面改造,后将其更名为 Z 宾馆,但该宾馆仍属于机关事业单位。20 世纪 90 年代初,正值改革开放初期,市场经济体制改革的号角正在全国吹响,该市陆续出现了新兴的宾馆、酒店,这对于一直以来端着国家饭碗不愁饿的 Z 宾馆来说,犹如一榔头敲响了沉寂多年的大门。面对人员老化、观念老化、机制老化的现状,宾馆的领导层开始对宾馆的未来忧心忡忡,在这突如其来的改革浪潮之下,宾馆竟一下子就被推到了生死存亡的风口浪尖上。宾馆领导层

决定就是否改革的问题召开了决策会议,但是,领导层中有人明确表示不同意改革。假如,这次会议也按照"求同存异"的标准简单的施行投票表决的方式来获得决策结果,那么结果可能会是以下三种情形:

1. 希望改革的票数占多数,但是少数不同意改革的人在工作中不配合甚至阻碍改革的进程,致使改革举措根本无法施行。

2. 不希望改革的票数占多数,宾馆停滞不前,甚至被市场所淘汰。

3. 双方僵持不下,各自为营,上层领导工作不协调导致整个单位派系纷争不断,最终还没等被市场淘汰,自身先乱成了一锅粥,无力维持。

毫无疑问,不论是以上哪一种结果,都对宾馆的发展是弊大于利。所以,当决策结果对行动有决定性意义,不可存"异"的时候,组织者必须将不同意见彻底消解,这样才能使开会真正起到积极作用。Z宾馆的这个会议可以帮助我们深刻理解决策性会议中努力做到"去异求同"的意义。

1995年5月某日,讨论宾馆改革的领导班子会议在宾馆的第三会议室进行。

当天出席会议的领导班子成员有:宾馆总经理胡先生、党支部书记勤先生、副书记黄女士、副总经理艾女士、刘女士、韩先生、黄先生,以及办公室主任杨先生,共八人。杨主任做会议记录不参与讨论及投票。主持人为胡总经理。

会议一开始,胡总经理简要谈了一下市旅游局领导给出的评估结果,并简单介绍了一下国家对星级宾馆的基本要求(Z宾馆当时的目标是争创二星级酒店①),会上刘女士认为宾馆当时已经到了生死攸关的时刻了。人员问题、管理问题确实是摆在大家面前的最大的困难。但持有保守态度的人并不是一两个,虽然,今天我们早已习惯争创各种称号,但是在那个社会大变革的时代,这一想法的提出无疑将会遭到来自四面八方暴风骤雨般的拷问。

大家围绕宾馆存在的各种疑难杂症讨论了很久,所有人都在反复表达

① "星级酒店"是国家对酒店业进行专业合格评估后颁发的星级称号,星级酒店共分五个级别,最高为五星级,最低为一星级。

的是宾馆现存的问题，包括问题的成因。但是，在如何解决这些问题、需不需要完全解决这些问题、能不能彻底解决这些问题上，大家出现了分歧。核心问题还是现在的困境怎么破局。胡先生插话说道："确实，创造营业收入，实行经营成本核算，增加经营利润，打破内部分配制度的大锅饭，说起来容易，可是怎么创造，怎么增加，这都是问题。我们具体该怎么办？"胡先生说完，刘女士再一次提出改革的建议："实行经营成本核算，创收增效，打破分配机制的大锅饭。"可紧接着就有人提出："改革是件大事儿，对内对外，可是要割肉流血的，要不再等等，了解了解政府接下来会有什么新动向，再做决定吧。"但也开始有人说："现在看来市场改革是大趋势，说不定哪天政府就真的撒手不管了，一旦没有财政拨款怎么办，我们哭都来不及了，虽然这话现在说有点儿危言耸听。"刘女士再次强调："脱胎换骨的改革一定会很痛，但是国家既然说了要搞市场经济，不论未来我们姓公还是姓私，我们总归是要面对市场，靠政府，还不如我们现在就想办法让自己变强起来。"在这些围绕上星的难度有多大、宾馆究竟需不需要改革等问题上，大家你一言我一语的翻来覆去争执了很久。

　　在这个会上，表面上出现的不同意见是关于改革的事儿，可实质上是关于人的问题。Z宾馆是新中国成立初期成立的一所国有制招待所，领导班子七个人中，高中、中专文化程度的有两人，初中、中技文化程度的有四人，小学文化程度的占一人。国家对星级宾馆的人员要求是：能听懂、能讲最简单的问候、送别、指路类英语，上岗全程使用普通话。这一硬性条件致使某些领导干部开始担心自己的前途命运，连普通话都不会说的人怎么可能去说英文，宾馆一旦选择走上争创评定星级宾馆的道路，说不定自己的位置就会不保，而现在大家至少都还是市委组织部任命的干部，有些人就抱着只要党组织说行就行，能保住自己位置为重的决心，坚决反对改革的路子。争执到后来，有人明确说："我们年纪大的没有功劳也有苦劳，文化程度低怎么了，只要肯干活不就行了吗，我穿着干干净净，谁敢说我形象差。"就在这样的争执中，会议一直持续了整个下午。最后，胡总经理看看现场的形势，决定实行投票表决。除了杨主任，七位领导人最终以四票赞成改革、三票反对

的结果结束了此次会议。

今天,Z 宾馆现已发展为 Z 集团,成为该市仅剩的 2 家国有制招待所中的一员,是目前该市酒店行业规模最大、综合竞争实力最强的酒店集团。这一成绩的取得离不开当年的这次决定命运的会议。刘女士回忆说,当年就是胡总经理和她商量着坚持一定要改革,但是领导班子里光有他们两个喊是办不成大事儿的,必须要大家齐心协力一起干。与其一个一个私底下做工作,不如大家摆在会上来一起谈。他们两人事先分析了一下领导班子成员里各人可能有的态度,也知道韩书记和黄书记的工作基本做不通,所以他们早就想好了"提出部分人员内退"的想法。这一提法最关键的不是为了解决内部成员意见不统一的问题,而是为了实行宾馆内 40 岁以上职工内退的政策。当时的政策是内退(内部退养制)的职工工资只能拿原工资数的70%,所以勤书记投反对票,并以他代表广大职工的利益诉求为名,不同意内退政策的实施。而胡总经理想的却正好相反,既然连党支部书记都内退了,领导做了表率,群众还有什么闹事的道理呢。所以,当会上勤书记忍不住说出"倚老卖老"的话时,胡总经理便以此为由建议勤书记为了大局支持宾馆的改革工作。实际上,最后组织部对勤先生和黄女士的安置问题下的文件里也明确写了四个字:待遇不变,意思是他们只是退出了职位,但待遇一分不降。这一做法也是顺应了当年改革开放时期的一句口号:能者上,庸者下,平者让。

为了体现"内退"并不是胡总经理一个人的独断专行,在会上要求改革的提法都由刘女士提出,胡总经理表现出平衡各方意见的姿态。但是,他们的后台准备还是有一些不完美,他们一开始就没有将目标定为"得到一致意见",而仅仅是"争取多数人的意见",所以当出现 4∶3 的结果时,他们顿感欣喜,心中的一块大石头终于落地了,实施改革的目的达成了。后来,七个领导班子成员剩下五个人,他们便想着这 4∶1 的意见中仅剩的反对意见确实也没有再掀起风浪的可能,但是没料到的是,消极怠工的态度也着实让宾馆一度又陷入困境中,其结果是,该解决的人员意识问题时隔两年仍然存在,并没有因为一次会议的投票结果而彻底改变,只是暂时被掩盖住了,但当问

题累积到一定时间，仍会爆发。所以，不该存的"异"一定不可被忽略或视而不见，当会议的目的一定是在"异中求同"时必须将所有可能出现的异议都考虑周详，尽可能在会前拟定好对策，这才是帮助完成会后行动最有效的举措。

二、如何对待不可预见的"不同意见"

如第二章中我们谈及的话剧《12个人》，陪审团的团长为了尽快获得会议结果，节省大家的时间，团长一开始就选择了公开举手表决的形式，但结果却出人意料地出现了11∶1的结果。从这时开始，"不同意见者"才真正出现在大家面前，精彩的故事由此正式开始。有时候，对于会场中会出现的不同意见，确实不太可能被提前预料到。一种情况是因为组织者根本就没有预料，另一种情况是组织者考虑到了但不知道会是怎样具体的不同意见，可又不得不审慎对待。对于组织者想都没想过的"不同意见"更准确地说，应该是会场中的"意外"情况，处理这样的意外，主要考验组织者/主持人临场的应变能力，毕竟这种情况下做好后台准备的可能性几乎为零。可是，组织者所做的后台准备仍要下足了功夫才行。下面我们再来看一个案例——某工程公司的采购策略会。

2013年，某工程公司赢得了一个 EPC[①]（Engineering Procurement Construction）总包合同项目。随着项目的进展，到了该项目中10kV电缆采购的阶段，因为是给上游重要设备供电，电缆案值预估上千万人民币。由于该电缆的价值及在项目中的重要地位，不论是业主还是工程公司领导都极为重视。该公司采购部任命了一位采购主管，负责10kV电缆的采购工作。

由于该项目10kV电缆采购的金额巨大，采购部多位领导直接参与。从参会人员组成情况来讲，会议组织者电缆采购主管是其中级别最低的一位（职级及职能参见图2-1），其他所有人都是他的领导——不论是直接领导

① EPC（Engineering Procurement Construction）是指公司受业主委托，按照合同约定对工程建设项目的设计、采购、施工、试运行等实行全过程或若干阶段的承包。通常公司在总价合同条件下，对其所承包工程的质量、安全、费用和进度进行负责。

还是间接领导,职级都在他之上,他组织的此次策略会,他的角色很清楚:会议组织人和主持人,但绝不是会议的决策人。同时,他是受会议结果影响最大的人,一旦因采购工作而导致任何问题,他都逃脱不了关系。

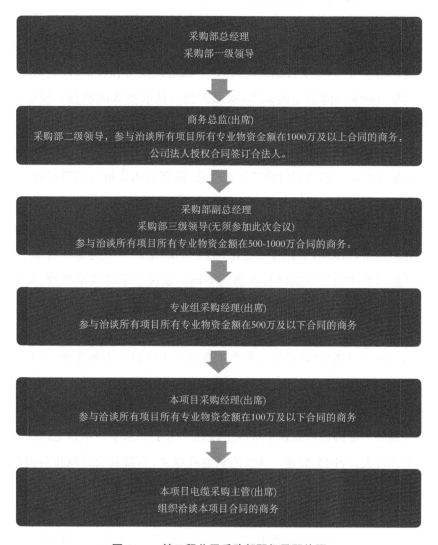

图 2-1　某工程公司采购部职级及职能图

此次电缆采购前后共召开了四次正式的会议,其中两次为决策会,两次为谈判会。两次谈判会分别给出了两个评标结果,一个是技术评标排名,另

一个是商务评标排名,最终的内部定标会是在综合讨论两个评标结果的基础上做出的集体决策。对于买卖双方而言,最重要的是,谁有资格可以进入谈判环节,以及怎么谈判的问题。

对于该工程公司而言,作为一家私营企业,项目又是总承包性质,采购部几乎是不会选择挂网公开招标的形式,而采用邀请招标的形式,因为这样不仅可以缩短流程,为项目赢得时间,并且通过询比价和议价(商务谈判)可以做到尽可能大的降低采购成本,从而为公司获取更大的利益。按照邀请招标流程:发出邀请招标文件——进行洽谈及技术评标——通过者进入商务谈判——根据商务谈判及技术评标的排名结果,进行定标。意即最终的定标会是在前面一系列的行动之后进行的,能够进入定标会的选择项,一定是通过前面严格的层层筛选后跻身而出的,但这一切后续行为有个关键的前提:受邀的投标方是谁。受邀方的确定可谓是整个招标工作的重点,在邀请招标形式中,最终的中标方是受限的,它一定在最初的受邀方名单中,这与公开撒网性质的公开招标有本质的不同。紧接下来的技术谈判、商务谈判,包括最后的定标会都是在有限的范围内进行讨论与决策。

事实上,并不是所有的招标工作都需要召开策略会,既然公司招标程序一直都是使用邀请招标的形式,自然不会在这个项目上有所变化,并且公司本身就有电缆供应商的登记名录,电缆采购主管拟好一份待选名单给领导审批即可,为什么他还要兴师动众的举行这样一个策略会呢,并且还全是他的上级领导?原因恰恰就在于这些上级领导身上。由于该项目电缆涉及的合同金额过大,合同金额越大涉及的利益就越大,利益其实是风险与机会并存的事物,所以在采购中,金额越大,涉及的人员就越多,职位也越高。极大利润会带来极大的利益抗衡。召开策略会的目的一方面为体现招标程序的公正,另一方面也在于平衡各中的利益关系。一般而言,邀请招标中的受邀请方为 3—5 家供应商,太少会缺少公正性,太多会浪费人力物力。但是,由于招标名单还需要经过业主的审批,往往业主会自行增加受邀方(合同允许范围内的行为),所以想要让整体行动可控,从开始就要制定好行动的规则。可这个规则可不是这位采购主管说了算的,决定权取决于领导及业主会。

10kV 电缆采购策略会当日,采购部商务总监、专业组采购经理、本项目部采购经理、电缆采购主管均按时到场。会议组织者兼主持人——电缆采购主管——做了简短的会议开场:"各位领导好,感谢大家百忙之中参加此次会议。本次会议主要讨论两个问题:第一,关于 10kV 动力电缆招标方式和采购策略问题;第二,供应商资格问题。"

此前我们已经解释过,该公司从来没有公开招标的案例,可为什么采购主管没有直接进入第二项——讨论供应商资格问题呢?因为他确实不能确定有没有供应商已经事先做了工作,领导们又会不会有各自的想法。而他的宗旨就是:完成任务,保全各方利益,自己顺利完成工作任务。所以,在开会之前,他找到他的直属领导——专业组采购经理——汇报工作,提出召开策略会的建议,对方表示同意。他又将事先拟定好的可供选择的 6 家电缆供应商名单给经理审核。经理看了一下名单,也没说什么,只说了句:"行吧,先这样吧,会上再看总监会不会有补充。"此时,他心里便大致有了数,至少这个名单框定的范围经理是没有异议的。在他临出领导办公室的时候,经理提醒他叫上该项目的项目经理参会。

果然,在会上关于邀请招标的方式很快就被定了下来。发话的是总监:"我们公司是一个民营企业,公开招标不符合公司目前的特点,本次电缆采购还是建议采用邀标议价的方式进行,密封报价。邀请招标可以缩短流程,为项目赢得时间。"大家纷纷点头表示同意,总监接着说:"供应商从公司级合格供应商里选 3 家吧。"这是受邀方数量的最低要求,显然领导想尽可能控制受邀范围。采购主管一听,马上把之前拟定的供应商名单跟领导们报了一遍,一共有 6 家供应商,他一说完,总监便对其中两个商家发表了意见,大意是其中一家公司曾在国家大型活动中出现过供货质量问题,社会影响非常不好。虽然现在已经改进,但是不建议采用。另外一家公司所在的地区,当地电缆厂有 200 多家,已经形成了一个产业链,良莠不齐,质量和价格难以把控,也不建议采用。听他这样一说,其他人也没有再对这两家供应商有什么不同意见,这样原先拟定的名单里就还剩下 4 家供应商。这时,专业组采购经理提出,剩下的 4 家供应商中 M 工厂虽然规模很大,制造能力很强,并

且是国家某大炼油项目电缆主力供应商，但是其老板因为经济案件而被捕，被捕之后公司经营状况一落千丈，风险很高，也不建议使用。可他一说完，总监就说道："那件事纯粹是受到其他因素影响，不能完全抹 M 工厂。"这个时候，主持人是不敢说话的，他职位最低，也不能帮任一方发言，倒是该项目的采购经理反应快："这样吧，请公司风险控制部对 M 工厂做一个风险评估吧。"见两位领导没有再争执的意思，主持人立马说道："那还剩三家公司。"专业组采购经理正想开口说话，项目采购经理便接话道："这个项目的业主比较强势，之前的几个采购项目，他们都有增加供应商，预计这次也会如此，建议我们先定这 3 家吧。"见其他人都没有再说话的意思，主持人补充道："那 M 工厂会后我会发邮件给公司风险控制部，由他们做出评估后，我再请示各位领导。"就这样，关于供应商的选择问题在会上就到此结束了。后来大家还谈论了一下关于招标进度和时间的问题，但是没有人再提供应商的事儿。

会后该项目采购主管把会上针对 M 工厂的讨论情况发邮件给风险控制部，两日后得到的回复是：拒绝邀请 M 工厂参与投标。他将该报告结果汇报给三位领导，并将会上拟定的 3 家受邀供应商名单形成书面报告发与业主审批，三日后得到业主最终审批的受邀供应商名单增加到 5 家，除他们会上确定的 3 家，另外增加了一家供应商和原本在会上就出现过争议的 M 工厂。

采购过程中的不同意见其实是最为隐蔽的，专业的采购人员是很少会在公开场合力荐或是力保某一个供应商，这无疑是给自己找麻烦的行为。这也是"不同意见"不易被掌握的原因，除了在临时组成的团体里，因为大家之前完全没有交集也就无从谈起相互了解，不可预知"不同意见"之外，就是这种极力被人刻意隐蔽"不同意见"的行为，使"不同意见"显得神秘而难以琢磨。

对于不可预见性的"不同意见"会议组织者应做好三个准备：第一，在自己能力可控的范围内了解参会人员的情况，尤其是与讨论事项相关的个人利益诉求；第二，这一点非常重要：议程的设置。不同于可预见的"不同意见"情形，在不可预见的情况下如何设定议题、如何切入讨论的核心问题、通过何种形式作出决策，都需要组织者做好会议的编排。比如像电缆采购主

管组织的这次策略会,潜在的人物关系存在权利与利益的相互制衡,这是会议中最难把握的不可见因素,并且是他人刻意不希望被看到的"后台秘密",所以会议组织者在准备会议脚本的时候,决不可遗漏对那些不会被公开的"后台秘密"的关注,并以此设定选项的内容和会议的程序。采购主管不可能傻到明着去问总监,自己拟定的名单是否有问题,这本身就超出了他工作汇报的范围,但是他也不能不顾及总监在整个事件中的权利与地位,所以他既不可把事情做得太绝对——直接在会上将他拟定的名单摆在众领导面前,也不可将自己的考虑做得太明显——考虑到领导的面子和各方关系,他更不可能在明面上照顾到三位领导的面子,这简直就是给自己挖坑的行为。所以,他在设置议程时,转换了会场中的主客动关系。

电缆采购主管没有直接将会议讨论内容从"邀请招标"开始,自然也没有白纸黑字的印制邀请招标的供应商名单,而是将会议议程定为"从招标方式开始"。不同的议程设置,带来不同的会议开场白。同样是请与会人员参与讨论并做决策,但是含义不同,意义也完全不同。如表 2 - 1 所示,电缆采购主管在会场中不同的表述方式所造成的不同影响和结果。

这样的议程安排让"邀请招标"的方式并不是由于采购主管自己提出请在座的领导们批示,而是由在座的领导们协商后得出的结论,这两者存在本质区别:选择项的不同,直接表明了与会人员的身份地位。紧接下来的关于供应商的讨论,才是会议的核心内容。好的议程设置则可以帮助这样的议题做好良性的过渡。这样的安排让他不仅在会场中由主动方转为客动方的角色,还顺利让领导成为名副其实的决策人,他成功将自己放在了一个中间人的角色上,行动上既没有明确的指向性,也没有刻意地让这件事情显得太一板一眼。而会场中项目采购经理的出席对此次会议起到了关键的推动作用。这就是第三个准备:会场中人物角色的重要性。为了成功规避会议中将要出现的一些复杂化情形,组织者不仅可以对自己想要在会议中呈现出的形象和需要完成的规定动作进行脚本的设计,完成角色的塑造,还要做好会场中人物角色的分类,寻找同盟,尽力使自己在会场中不要成为绝大部分人的对立面。

三、决策选项的预设

谋杀悬疑剧的边界问题是最容易被掌握的——寻找凶手,厘清凶案过程,并且凶手只在舞台上出现的人物中。不论观众怎么选,都跳不出编剧/导演对舞台上行动的界定。这在剧场互动过程中,是尤为重要的。论坛戏剧中,导演/引导人如果不能给观众的行动做出明显的方向指引,任其在舞台上自由发挥,不仅原来的问题不能解决,可能还会滋生出更多的新问题,甚至会以闹剧收场。"边界条件"对有时间和空间约定的集体行为都有一定的约束力,可能是明确的选择项,也可能是有方向性的语言或肢体行为的引导。"边界条件"是表演性场景中的一个特殊符号,其对表演行为中的情境创立有极大的影响力。它能发挥多大的效力就要看使用的人如何巧妙地运用它。

决策会议中的边界性问题并不难理解,关键是"边界条件"如何产生。如果仅仅以决策者的主观意志为转移的条件,这对决策性会议的组织者而言是极其不明智的决定。虽然人都有个人意愿及情感的偏好,但我们谁都无法确定个人的意志一定是最优的选择或是最正确的决定。在话剧《12 个人》中一直对十八岁男孩是否谋杀自己亲生父亲的罪行存在疑问的八号陪审员,有这样一段台词:

第八人:面对这样的事情,要排除个人的偏见是非常难的,无论你走到哪儿,偏见总会给我们带来麻烦。我不认为我们已经做出了什么坏的决定。因为我们没有人知道什么是真相,我们当中的九个现在觉得被告是无辜的,或许我们错了。我们可能把一个有罪的人放回社会。但是我们的确有合理的怀疑,有罪除非是真的有罪。我现在不明白你们三个为什么可以这么确定,或许你们可以告诉我。

因为所有的行动都需要人来完成,并且人的主观能动性对行动有至关重要的作用,所以决策的关键是决策者。决策者可以是个人,也可以是由多人组成的群体或机构,决策性会议活动中,在强调科学与民主精神的原则

下，很难出现独立决策人，即使是群体中身份级别最高的人，也不会让自己看起来是一位专权的独裁者。我们不可以仅凭个人的意愿来做决策，但是我们可以通过观察、分析、判断或实验加以验证。如同在《12个人》里，八号陪审员通过各种对怀疑进行的实践来验证证词的可信度，我们通过对目标和有关信息的收集与整理，拟定出备选的方案，这是决策的关键。

前文提到的工程公司在新办公大楼建设过程中，对电话和网络系统的采购进行了两次招标，并且因为此次采购工作，其中一位副总裁和原信息技术部经理被免职。该公司为私营企业，老板在建设新办公大楼时强调大楼的电话和网络系统必须使用技术领先、品牌卓越的供应商，当时的项目负责人——信息部技术经理，组织当时的项目部成员召开了确定参加投标的供应商名单的会议，并最终确定邀标单位为美国某集团在中国的三家供应商。可是，定标会上三家供应商的报价均大于三千万人民币，且比较接近，老板在看到请购合同时，认为价格过高，有围标的嫌疑，指示工程公司采购部①加入该项目的招标工作，进行第二次的采购招标。第二次采购程序仍然沿用邀请招标的模式，可是此次确定的邀标单位发生了变化，除了原美国某集团，另出现了两家供应商。

舞台上，如果一个"凶手"的设定明显让人觉得"这太不合理了"，观众不仅不会相信舞台上的人物角色，还会因为"过分虚假"对整个演出产生反感，而无法进入导演所要创造的情境之中。实际上，任何社会行为都必须遵从合理性，也就是事件的逻辑性。在舞台上，观众可以清楚地看到每一位演员的动机，这是行动完整性所要求的。如果一个演员无缘无故地上场，又在一系列荒唐的行为之后无缘无故地下场，会让观众看得摸不着头脑，不知道这个人的动机是什么。导演需要这个角色来说明什么问题。带有表演性质的行动，尤其是需要被接纳和认可的社会表演性质的行动，理想的动机不仅要符合事物的事实性原则，也要符合行动的合理性原则，绝不可过分偏执于个人意愿或利益的诉求。工程公司老板指示"使用技术领先、品牌卓越的供应

① 公司采购部主要负责对外工程项目的采购。新办公大楼属于内部基础建设项目，因此电话和网络系统的采购原来是交由信息技术部总负责。

商"是希望在控制成本的基础上买到最好的东西,而不是只要是好东西买贵了不要紧。所以,动机的认识偏差,致使原信息技术部经理不论做出怎样合理的表演性行为——招标工作公开透明,都无法使人相信这一切是真实可靠而不存疑的。

作为观众的一员,我们自然会感到,表演者所试图造成的印象或许是真实的,或许是虚假的,或许是真诚的,或许是骗人的,或许是正确的,或许是伪造的。就像前面所说,这种疑虑普遍存在,所以,我们经常格外注意表演中那些不易操纵的表演特征,从而使我们自己能够更好地判断表演中传达的众多可能误传的暗示到底具有多大的可靠性……如果我们不愿让具有某些身份符号的表演者得到他想要得到的特定待遇,那么我们总会很容易地抓住他符号铠甲上的破绽,从而怀疑他的真实意图。①

选项的决定可以帮助组织者界定其想要实现的真实目标,但同时也会成为他人对其审视是否带有"欺骗性"的重要依据。我们并不能在此断定,工程公司的信息技术部经理在这一事件中是否真有参与"围标"的嫌疑,或新加入进来的采购部人员是否就一定没有违规的行为发生,但是采购部确实是在改变选项的边界性问题上——修改邀标名单——改变了整个事件所呈现出的形态:合理操作还是违规执行。虽然价格被降低,但这可能涉及另一个问题——利益分配,而对于一部分人而言其实结果并没有想象中那样具有多么大的变化,中标商仍然是美国某集团。不管怎样,老板省了钱还买到了满意的商品,供应商拿到了订单还赚得了利润,它看起来是如此的合理且可信,这就是最完美的结果。

决策性会议的目标并不是做出最好的结果,"最好"是很难对还没有发生的行动做结论性评估的,尽量使决策达到最优化,是会议理想目标的实现。对边界范围较大的决策性会议,最好的做法是在确定了会议目标之后,

① 欧文·戈夫曼.日常生活中的自我呈现[M].冯钢,译.北京:北京大学出版社,2008:48.

围绕目标收集相关的信息,拟定多个备选项,并尽量征求多人的意见,尤其是级别较高的人或者反对者的意见。级别高的人参与其中可以降低决策的风险,而反对者的意见假若不能被说服,则是潜在的最大的威胁。

第二节　会议程序：规则的制定与执行

在剧场中,艺术创作和日常现实生活奇妙地交织在一起,做戏与看戏两种行为在一个空间里并存,在表演与观看同时发生的这一空间里,即使是舞台上静止的一分钟,都是演员与观众共同度过的一段真实时间,信息的发出与接受在有声与无声中传递,这一完整的交流过程多少年来一直被无数剧场工作者探索与挖掘其内在更大更有趣的能量,而这就是剧场艺术中核心的结构内容——观演关系。不论出于何种目的,一批又一批的剧场工作者们试图打破传统戏剧中的"第四堵墙",创作出更为多样化的演员和观众在剧场中的关系。从 20 世纪的仪式戏剧、贫困戏剧,谢克纳的环境戏剧,以及伯奥的社会论坛剧,都在突破观众与演员的关系上,尝试创作出剧场中互动的各种可能性。但每一个剧场人都清楚地知道:舞台上什么能做,什么不能做,包括观众,身在剧场中,也有行为的要求和限制。即使是"即兴表演"也是有着一定的界限。

"即兴表演"……这是时常被误会的手法。许多人听到"即兴"两个字便会联想到"随兴"。进而想到"随便"。甚至我们常被误会是上了台后随兴演出,临场编台词。其实,我们的即兴表演是在严格的界限内,给予演员自由发挥的机会,藉自由的火花,刺激作品的成长。①

这就是剧场中的规则,在剧场里不论是单人的行动还是多人间的互动都是建立在规则的基础之上的。作为另一个集会场所,会场中也是如此。

① 赖声川.无中生有的戏剧——关于"即兴创作"[J].中国戏剧,1988(8):59.

高效率的会议结果,需要两个有利条件:严谨的规则和充分的互动,这两个条件互相作用,相辅相成。最令人感到不愉快的决策性会场有两个极端景象:沉默或是争吵。沉默是因为没有人参与到"议"的行动中,争吵是因为存在不同意见的双方或多方坚持己见,又无序发表言论,而导致的会场中的纷争。所以,要做到既不出现沉默的局面,又能做到会而有序,会议中规则的制定与执行尤为重要。

现今最为有名、参考应用最为广泛的关于开会规则的书是由美国人亨利・马丁・罗伯特(Henry Martyn Robert)编写的《罗伯特议事规则》。这是一本详细论述各种会议规则的宝典型书籍,包括主席的规则、秘书的规则、普通与会者的规则,以及针对不同意见的提出和表达的规则的书,它为议事民主提供了一种基本规范,它已然成了美国事实上的"通用议事规则",正如当年下议院议事规则在英国的地位一样。

罗伯特曾是美国陆军的工程兵长官,1867年,他被提升为少校派驻旧金山,由于当时美国各州大量的移民涌向那里,他和妻子在为社团服务希望改进社区环境的过程中,他发现:"关于'议事规则到底是什么'的争执实在是太常见了。每个人都坚信自己州的议事规则是最准确的,谁当主席了,就按照自己州的规则行事。……除非大家能在议事规则的具体内容上达成共识,否则无法有效地开展工作。"[1]为了把人们从议事规则的分歧所造成的混乱中解救出来,1876年第一版《罗伯特议事规则》正式出版,至今该书已发展至第11版,目的是更准确更完善地解决不断出现的新问题。罗伯特曾说:"民主最大的教训,是要让多数方懂得他们应该让少数方有机会充分、自由地表达自己的意见,而让少数方明白既然他们的意见不占多数,就应该体面地让步,把对方的观点作为全体的决定来承认,积极地参与实施,同时他们仍有权利通过规则来改变局势。"[2]

① 亨利・罗伯特.罗伯特议事规则(第11版)[M].袁天鹏,孙涤译.上海:上海人民出版社,2015:39.
② 亨利・罗伯特.罗伯特议事规则(第11版)[M].袁天鹏,孙涤译.上海:上海人民出版社,2015:45-46.

"通用议事规则"使一个组织的全体成员通过会议协商的方式表达其总体的意愿。……从根本上讲,基于"通用议事规则"的会议组织是自由的——最大限度地保护组织自身,最大限度地考虑组织成员的权利,并在此基础上,独立地做出组织的决定。

要能处理各种规模的会议,要面对从和谐一致到针锋相对的各种各样的局面,要考虑到每一个成员的意见,要用最少的时间,要就大量复杂程度各异的问题达成最大限度的一致,总之,要在如此之多的要求下最大限度地体现一个组织的总体意愿,应用"通用议事规则"是迄今为止人们找到的最好方法。①

规则在会议中常被认为是最有效的方法,并且作为发挥"会议中的民主"最有力的工具。但是,是不是有了规则就一定能有效适用了呢?并不尽然,比如袁天鹏在南塘村实践罗伯特议事规则时,城市里长大的他不知如何向村民们解释议事规则,便灵机一动用起了表演的方法:"学习会开始了,拉的横幅是合作社能力建设培训,没有任何罗伯特字样,袁天鹏开场也不提罗伯特规则,而是让志愿者小组给村民演了三个开会的小品。小品是志愿者们经过精心调查排练的,演的是村里合作社开理事会,讨论是上秸秆项目,还是奶牛项目,分别展现了一言堂、跑题、野蛮争论的场景。特别是演野蛮争论的那一场,带着村里常见的蓝帽子的志愿者演得特别好,别人一指责他上奶牛项目是因为供货方是他亲戚时,他恼羞成怒地一拍桌子,吵起来了。演得活灵活现。"②所以,要解决中国会议有关规则的问题,除了参考西方"会而有序"的规则,还需要探索出如何使规则发挥效力的方法。有一个"开会"的游戏可以为我们提供一些关于规则如何发挥效力的启示。

有一个非常有名的桌面游戏——"杀人游戏",其形式就像是一群人在开会。这个游戏有决策选项的确定、个体理由的陈述、个人意愿的表决,但唯独缺少辩论环节。经典的"杀人游戏"的版本中人物角色只有四个:杀手、

① 亨利·罗伯特.罗伯特议事规则(第11版)[M].袁天鹏,孙涤译.上海:上海人民出版社,2015:48.
② 寇延丁,袁天鹏.可操作的民主[M].杭州:浙江大学出版社,2012:4.

警察、平民及法官。法官是游戏的主持人，负责游戏规则的执行。

游戏中有一个环节是：法官宣布"死者"后，从死者的左/右边开始，游戏者轮流发言，发言内容可以是自己身份的表态、怀疑谁是凶手/警察，或者就是简单的一个字"过"。在所有人陈述结束，法官宣布投票表决——谁可能是凶手。一人一票，不得弃权。得票数最多的那个人将被判"死亡"。在游戏的过程中，除了法官之外，每个人都有一次陈述的机会，当一个游戏者在陈述的时候，其他任何人不可插话或提出反对意见。但是，这个游戏中只有单向陈述的环节，没有双向讨论的环节。意思是，假如当第 1 个人陈述结束，第 5 个人在陈述中表示其怀疑对象为第 1 个人，并给出理由。第 1 个人是不能与其对话的，即使第 1 个人认为第 5 个人给出的理由不切实际，也不能与其进行辩论，游戏中也没有单独设定辩论的环节，当所有人陈述完毕就开始进入投票程序了。但这正是游戏的精髓所在。所有人在游戏中有两个目的：保全自己，消灭凶手/警察（平民）。而唯一有机会使自己幸免于难的最佳手段便是通过个人陈述环节，让其他人相信自己所说的是真实可靠的。在"杀人游戏"中不设立辩论环节，是不希望出现"公说公有理婆说婆有理"各自为营的僵局，游戏中一旦出现这样的"口舌之争"，合格的法官便会发声制止："1 个人发表意见的时候，其他人不要说话，不可争论。"但是，在实际的会议中，往往会出现开始是 2 个人之间，很快便发展为 3 个人、4 个人或者更多人牵涉其中，甚至还会生成各个小团队开始开小会，可会场中的主持人不像游戏中的法官，仅凭一句话就能恢复游戏的正常秩序，这常常是主持人极为头疼的情景。但是，如果没有"议"的会议，一片死气沉沉，也不是决策性会议应有的态势。

"议"是个双向互动的过程，虽然决策性会议强调"会、议、决"三者的并存，但是怎么议，是单向的陈述，还是双向的讨论，或是多方的辩论，都会在会议中呈现出不同的互动形式。这就涉及会议程序中关于"议"的规则设置。关于这个问题的讨论仍然离不开"求同与存异"的话题。假如没有"不同意见"的产生，仅仅是为了通过集体表决的形式获得结果的合法性，那么规则的制定与执行只要合理即可。但如果是存在"不同意见"，并且"不同意

见"极为突出的情况,那么会议组织者所制定的会议程序及会议主持人便肩负了是否能够顺利完成会议程序的重任。

组织者要想实现"会而有议,议而有决",必须在会场中做到让参会人员"有话可说、有话能说、说而不乱"。"有话可说"涉及议题的选择。"杀人游戏"中个人陈述的边界范围非常清晰:"你认为谁可能是凶手?"每个人发言的内容均是围绕这一问题展开,不论是表达自己的直觉,还是具体分析其他游戏者的表现,归根结底就一句话:"我认为凶手是……。"游戏中还有个不成文的规则,每当有人对"谁是凶手"有明确的指向时,他在个人发言的第一句话通常都是:"我觉得×××是凶手。"接下来开始陈述自己的理由。这也可以说是发言人首先对自己所要表述的内容进行界定,这是一种表达技巧的展现。就好像人们写议论文,先立论再议论。所以,提供选项、待决策的会议能更清楚地界定会议中讨论问题的边界性,也是帮助决策现场避免出现天马行空、无边无际讨论情形的有利条件。

"有话能说"则关键在主持人的引导。在电影《中国合伙人》中,有一段关于新梦想是否上市的股东会议。会议一开始,秘书将会议材料发放至参会人员手中。会议主持人、新梦想最大的股东成冬青的开场是:"这是我做的上市调查报告,采纳了各方意见。我认为现在不适合上市。我们需要等一个机会。"①成冬青没有将"是否上市"作为会议的议题,而是直接将"不同意上市"作为会议的主题,这并不是让大家"发表意见"的态度,而是"告知大家领导决策"的意图。这样的开场,让参会人员很难发表意见。真正在需要大家参与讨论、决策的会议中,组织者应避免给出明显带有决策结果的议题,或是在表述中带有极强的个人偏好。

以 Z 宾馆是否争创星级酒店为例。主持人胡总经理在做会议开场时,客观陈述了市级领导对酒店评估的结果,列明了星级酒店的标准,但没有直接给出自己的意见,而是请在座的同志进行讨论。他这么做最重要的目的是:让自己在会议中尽量扮演中立者的角色,能在与会者意见出现较大分歧

① 电影《中国合伙人》中的台词。

时，成为平衡各方势力的代表。一旦他表明了态度，会场中便明显会分成两派势力：支持他或者反对他。这无疑是突出矛盾的做法。

"说而不乱"便要求"议而有序"。决策性会议中的"有序"体现在两个方面：如何决策与怎样决策。在决策理论中对决策行为的指导有两种规则：一致性规则与多数规则。使用不同的决策规则同样会导致会场中出现不同的互动形式。

一致性规则（unanimity rule）是指一项决策或备选方案，需要经过全体投票人一致同意或没有任何一人反对，才能获得通过的一种投票规则[①]。陪审团会议便是运用的此规则。为了达成一致性，参会人员要不停地对参会人的意愿进行统计，以显示是否实现会议目标。这也是一致性规则的缺点之一：要求社会成员寻求共同的满意选择，需要耗费大量时间，这在人们偏好各异的社会中尤其如此。它的另一个缺点是：在全体一致规则的条件下，每位决策参与者都享有决策的否决权，因此，这一规则会鼓励人们运用"策略行为"来争取自己所偏好的方案的胜出。现实社会中，联合国安理会常任理事国会议就是遵照这一规则对决策进行表决的。

多数规则（majority rule）——是指一项决策或备选方案，须经半数以上的投票人赞成才能获得通过的一种投票规则[②]。2016 年 6 月 23 日，英国就英国是否继续留在欧盟的问题进行全民公投。6 月 24 日宣布的结果为：支持脱欧的得票率是 51.9%，英国将脱离欧盟。结果一出，不少英国人在网上参与"二次公投"的请愿，企图通过限制公投成立的条件达到废除脱欧公投的结果。"英国广播公司（BBC）称，公投规则可以事先设定，但不可能在事后重新提出设立规则。这一请愿获得议会通过的可能性为零。"[③]实际上，我们日常参加的多数决策性会议情况是一次性表决，除非表决结果是在既定规则中被视为"无效"，否则谁也没有权力无故随意推翻或无视表决结果。"多数规则"在现实中的应用相对更为广泛，只是"多数规则"中具体的标准

① 王国华,梁樑.决策理论与方法[M].北京:中国社会科学大学出版社,2006:210.
② 王国华,梁樑.决策理论与方法[M].北京:中国社会科学大学出版社,2006:212.
③ 环球时报.英国人"反悔"想搞二次公投媒体宣称翻盘机会为零[N/OL].[2016－06－27].http://world.huanqiu.com/exclusive/2016－06/9085613.html

或计算方法会各有不同。

两个规则在执行过程中，一个可以多次重复投票，目的是最终全票通过；另一个是一次性投票，除非投票结果无效，否则不予重复投票。"一致性规则"在决策行为中不允许不同意见的最终存在，但是可以采取多轮表决，而每进行一次表决不成功，意味着新一轮的讨论又拉开了序幕，这就不单单是单向的陈述所能完成的，一定需要双向的对话，所以在这样的决策会现场辩论环节必不可少。"多数规则"的采用是允许不同意见最终存在于决策行为中，所以有没有双向的对话并不是绝对的，有时候在单向陈述之后，便直接进入决策环节；有时候，正是由于只有一次投票表决的机会，所以不同意见的双方会为了得到多数票，而在会上努力进行拉票，争取自己的意见能得到更多人的支持。但不论使用哪一种规则，会议的目的都是希望能够实现：决策的民主与行动的一致。

日常生活中，"一致性规则"的使用率相对"多数规则"而言要低，这种需要最终达成一致意见才视为有效结果的情况，多数是因为有第三方力量发出限制性要求。比如话剧《12个人》中演绎的故事，前后采取了三种表决方式：公开举手表决、匿名投票表决、逐一口头表态。每种形式都是在不同的情节需要中被采用的，目的是一步步实现意见的统一。在这一过程中，团长采用的会议程序是：逐一陈述——集体表决，虽然没有设置双向对话的程序，但是会中时常发生对话甚至是辩论的情形，团长也常常就站出来强调会议的规则，请大家不要打乱规则的执行。所以，一旦使用"一致性规则"，则说明会议中有明确持"不同意见"的多方势力存在，各方为了坚持自己的意见一定会据理力争，而规则的制定就是为了避免出现不必要的、无休止的坚持己见的争论，希望通过每个人合理的陈述实现"以理服人"的目标。

无独有偶，"杀人游戏"虽然不是使用的"一致性原则"，但是它同样没有设定双向辩论的环节。那么是否意味着有序就一定要避免出现双向对话或辩论呢？实际上并非如此绝对。在《12个人》中，虽然团长常常出来强调发言规则，但是真正当会上出现有用的讨论时，他并没有第一时间出来制止这场对话。比如剧中出现的关于"女证人的话是否可信"的部分：

第四人：对我来说这一切很明显，无论如何，那个男孩儿编的故事是很容易被击破的。他说凶杀发生的时候他在电影院，但是一个小时之后，他就记不起他看的是什么电影，是谁演的电影。

第三人：对。难道你在法庭上没有听到这些吗？

第四人：而且没有一个人看见他走进或者走出电影院。

第十人：（打了个喷嚏）听着，还记得那个住在马路对面的女人吗？如果她的证词不能说明问题的话，那就没有什么是可以说明问题的了。

第十一人：对。她看见了整个凶杀过程。

团长：我希望大家按照顺序来。

第十人：（起身，拿着手帕擤了下鼻子）就给我一分钟。有一个女人，有一个女人躺在床上，却睡不着，她快热死了。明白吗？她就从自己的窗户往外看，正好看见那个男孩儿将刀扎进了自己父亲的胸口。那时是十二点十分，所有的都吻合。她了解这个男孩儿的一切。他们的房间是窗对着窗的，中间只隔了一条高架轨道，她看到了一切。

第八人：当时正好有一辆高架轨道车开过。

第十人：对。但是车上没有一个乘客，它是要开往市区的。当时车厢里的灯是关着的，记得吗？在法庭上，他们已经证实过了，在晚上，在没开灯的情况下，是可以透过车窗看到马路对面发生的事情的。

第八人：（对第十人）我问你一个问题。

第十人：（跑到角落擤鼻子）请。

第八人：你不相信那个男孩儿，因为他是从贫民窟来的，那你为什么相信这个女人呢？她也是他们"那些人"中的一个，不是吗？

第十人：（大声地）你认为自己很聪明吗？

团长起身制止。

团长：嘿，大家放松一点。

这一场景中，团长的行动是两次制止。第一次是强调发言顺序，制止插

话或是附和的行为；第二次是制止可能发生的冲突，当十号陪审员表现出挑衅的姿态时，团长及时站出来缓和气氛。但看完全剧，我们会发现，团长很少会阻止会议过程中具有实质意义的双向讨论，当有人试图与八号陪审员对话，或是八号陪审员要回答谁的问题时，团长并没有在第一时间阻止这一互动行为的发生。他真正站出来强调规则的时候，往往是现场将要或者已经发生带有个人偏见的争端的时候。

这种情况并不是特例。作为一名"杀人游戏"的资深玩家，我最喜欢扮演游戏中法官的角色。虽然有些玩家认为做法官要记的内容实在太多——每个游戏者在游戏中所持的身份、每一次"暗夜"里的具体行动以及每一轮投票结束游戏中各个阵营的情况等游戏必要信息——太费脑子去背一些信息性内容，但是作为一名法官，不仅可以清楚地看清每一个玩家在游戏中所呈现出的真实或是刻意伪装的行为，还能拥有游戏的掌控权。实际上，并不是所有出现即兴对话的情况，我作为法官都会在第一时间制止，有些临时冒出的对话情形只是一句话的回应或是一个动作的表现，这在游戏中是相当有趣的，如果真的是每个人都完全是自己说完就等着投票，无论别人说什么都静如止水，反而让游戏显得很枯燥乏味，但是当短时的回应逐渐升级为双方来来回回的辩论或是有更多的人加入进来的时候，法官就开始行使职权让游戏继续有序进行。但是，这临时发生的一幕往往是最有意思的互动内容。比如当游戏中的 3 号玩家发言时说："我觉得凶手在我的左边，因为当法官说凶手出现的时候，我觉得身边有一阵风，感觉是手臂挥动带来的。"他身边的 2 号玩家（坐在 3 号玩家的左边）马上表现出很吃惊的表情，一脸疑问地看着 3 号玩家发言。然后当 4 号玩家继续发言时，说道："我也觉得左边好像动静比较大。"只见 2 号玩家马上说道："我真的是良民啊。"往往就是通过这些即兴的表达，制造出了游戏中意想不到的乐趣。

虽然为了使每个人都能有机会表达清楚自己的意见，组织者在设置对议题的讨论程序时，务必设置"按顺序逐一发言"的环节，并严格规定"当某一个人发言时，其他人不可无故打断或插话。"但是，会议主持人能在保持会议良好秩序的情况下，适时让一些有意义的双向对话自觉发生在会场中，也

不失为一种制造会场互动性的好方法,只是在此过程中,主持人要能够准确地分辨哪些是有助于推动会议决策的行动,哪些是毫无意义的偏离主题的言论。

但并不是所有的决策性会议都是一板一眼地按规定动作进行,采购主管组织的采购策略会上,他如果一开场就来讲发言规则,反而会让在场的领导们觉得莫名其妙。但是类似刘女士参加的 Z 宾馆改革的讨论决策会,则在讨论程序上略显准备不足。会上,胡总经理使用了无序讨论的形式,虽然做到了让不同意见有充分表达的机会,但是却让时间和精力耗费在了太多无谓的争论上。这个会议应该是有两个预设目标:

(1)全体达成一致:争创星级酒店,全员实施改革。

(2)不能最终达成一致意见,哪些人的反对意见尤为突出,为什么,怎么处理? 哪些人可以被说服并积极参与到改革中? 哪些人即使暂时被说服,但仍会消极对待改革?

这两个目标的设定就与之前胡总经理所设定的"希望得到绝大多数人的支持"有极大的不同。按照胡总经理的预设,会议程序为:集体讨论——投票表决。假如按照这个新的预设目标来制定会议程序,则可以是:

(1)会前,由办公室主任杨先生对宾馆现状、面临的困境、成因分析等形成书面报告发放至给领导。

(2)会议开始,胡总经理介绍市旅游局领导的评估结果,及国家星级酒店评定标准。

(3)办公室主任杨先生简要说明书面报告的内容。

(4)胡总经理提出"宾馆是否争创星级酒店"的议题,并请在场的所有人逐一表达对这一问题的看法:是否同意,为什么。

(5)在一轮发言后,杨主任归总各方的意见,将大家谈到的创星工作可能出现的优势和具体难点做说明。

(6)胡总经理请所有人再就是否有办法处理这些难点发表意见。其中以个人发言为主,双向讨论为辅。

(7)最后,所有人投票表决。

新的会议程序中有两个重点改变：①在会上不再需要对已成的事实进行讨论和陈述；②有限范围内的有序发言替代无限范围的无序发言。两个会议程序，虽然最终都是使用了"多数规则"为决策方式，但是新的程序中，一开始就通过个人表态的形式有了一次表决。通过这次表态，不一定所有的人都会明确地表达"同意"或者"不同意"，但至少是一次个人态度的呈现。比起前面的无序讨论，"边界"清晰的问题更能提高会议的效率。这样的会上，一定免不了出现双向辩论的情况，关键就是主持人的控制与斡旋能力，而对他最有利的帮助就是首先限定发言规则，当出现争端的时候，规则可以成为让大家暂时回归平静的手段。这就是针对"不同意见"，并且在希望实现"求同"目标的决策会上，会议程序应遵循"以参会人员在可选择的选项中进行单向有序的发言为主，双向讨论为辅"的讨论原则。

关于讨论原则的制定，建议决策性会议的主持人能够对发言内容添加一条规则：不要主观评价他人的发言。《罗伯特议事规则》中关于"辩论的礼节"有一条明确说明：严禁攻击其他成员的动机。"辩论的对象必须是动议本身，而不是动议人，即'对事不对人'。"①虽然这一条是针对会议中的辩论环节，但是"对事不对人"的态度同样适用于表达个人意见的发言环节中。类似"我觉得总监说得很好，我非常同意总监的看法。""李小姐的发言很准确，也很清晰，我觉得我们应该朝着这个方向努力。""非常高兴能够参加这次的会议，通过大家的发言，我深受启发。"诸如此类发言的内容，是不是听起来很耳熟，似乎在会场中总不缺乏如此发言的人，简单地说就是"对人不对事"，要么是敷衍要么是恭维，对开会而言都是空话。论坛戏剧的替换规则对这一问题的处理办法极有借鉴意义。在论坛戏剧的表演过程中，举手要求替换舞台上演员的观演者，在他叫停的那一刻，舞台上的演出暂停，他上台之后迅速换下他要替换的舞台上的演员，位置、动作均与叫停时一样，引导者叫"开始"，新上场的观演者直接顺着前一个人的话继续表演。从来没有哪位观演者上台来后先发表一下感慨，或是对刚才的演出进行点评，包

①　亨利·罗伯特.罗伯特议事规则（第 11 版）［M］.袁天鹏，孙涤译.上海：上海人民出版社，2015：287.

括对自己将要实施的行动进行描述,这些都是不被允许的。这一程序极其简洁:叫停—迅速上台—换人—演出继续。会议中的发言也应该如此简洁:聚焦事实,避免空话。

第三节　决策方法:脚本体现过程中的即兴选择

　　古雅典历史学家修昔底德(Thucydides,公元前 460 年—公元前 400 年)在其著作《伯罗奔尼撒战争史》(雅典与斯巴达之间)中引述了大量的城邦人民以集会表决的形式作出决策的案例。例如,他在上册第六章"在斯巴达的辩论和战争的宣布"中,描述了斯巴达人及其联盟如何决定对雅典宣战的一次会议,详细记录了我们现在所称的"口头表决",以及可能是历史上最早可查的一次"起立表决"。书中写道:

　　……当年监察官之一的斯提尼拉伊达走向前面,做了最后的发言。他的发言如下:"……不要让任何人对我们说:当我们正在被别人攻击的时候,我们应当坐下来讨论;这种长期讨论只对于那些计划侵略的人是有利的。因此,斯巴达人啊,表决吧! 为着斯巴达的光荣! 为着战争! 不要让雅典的势力更加强大了! 不要完全出卖我们的同盟者! 让诸神保佑,我们前进,和侵略者会战吧!"
　　发言之后,他亲自以监察官的权力,把问题提交斯巴达民众会议表决。他们是用高声呼喊的方式,而不是用投票的方式表决的。斯提尼拉伊达起初说,他不能辨别哪一方面的呼喊声音大些。这是因为他想要他们公开地表示他们的意见,使他们更加热心地主张战争。因此,他说:"斯巴达人啊,你们中间那些认为合约已经破坏而雅典人是侵略者的人,起来,站在一边。那些认为不然的,站在另一边。"他指出他们所要站的地方。于是他们站起来,分作两部分。大多数人认为合约是已经被破坏了。①

① 　修昔底德.伯罗奔尼撒战争史(上册)[M].上海:商务印书馆,1985:61-62.

决策性会议最终总是需要通过一种形式产生决策结果。比如在话剧《12 个人》里一开始团长采用的是公开举手表决的形式。

　　团长：好了，各位，作为陪审团的团长，我不打算制定任何规则。我们可以先进行讨论再表决，这是一种方法。或者我们可以直接表决，看看大家的立场。（停顿，看看大家）

　　第四人：我们选第二种，直接表决。

　　第七人：对，或许我们可以马上回家了。

　　团长：我希望大家能够明白，我们这次遇上的是一宗一级谋杀案。如果我们的投票结果是"有罪"，那么等于把那个孩子送上了电椅。（停顿）当然，那是可以被接受的。

　　第四人：我想我们都知道。

　　第三人：好了，表决吧。

　　第十人：是的，让我们看看各自的立场吧。

　　团长：举手表决，有人反对吗？（他看看周围，没有人说话）我们十二个人必须达成一致，这是法律所规定的，否则谁也别想离开这儿。准备好了吗？先生们。（大家都很慎重的样子）同意"有罪"的请举手。（第七人拨弄第八人）十一个人同意有罪。（众人窃窃私语，在找十一个人以外的那个人，发现是第八个人没有举手，团长看着第八个人）认为"无罪"的举手。好的，一票无罪，好了，我们知道我们的结论了。[①]

　　采取怎样的形式取决于组织者需要怎样的结果。斯提尼拉伊在慷慨激昂的发言之后，选择了具有情绪上较易受相互影响的一种行动的方式来显现其对战争的渴望。陪审团的团长或许也想早点儿结束这个会议，在既不制定规则也不进行讨论的情况下，就决定大家举手表决，名义上是看看各自的态度，实际上这是最省时省力的决策办法。而采购主管因为其职级的原

① 资料来源：剧本《12 个人》，上海话剧艺术中心，内部材料。

因,在会议上号召领导们来进行举手表决似乎并不太妥当,可是待决策的内容似乎又并不需要兴师动众的采取投票表决的形式,所以他时刻观察现场的讨论节奏,在恰当的时机,对每一个环节的讨论进行总结并引导进入下一个议程,这种"发声"商定的情形在较低级别或是待决策项目较为简单的会议中尤为常见,级别越高、决策影响越大的会议越会注重决策的形式:公开还是匿名;举手表决还是秘密票决。

由于前一次招标结果的作废,工程公司举行了新大楼电话和网络系统的第二次定标会,第二次招标工作动用了集团三大副总裁。当天出席定标会的有:公司常务副总裁、高级副总裁、副总裁兼采购部经理、采购部商务总监、IT总监、信息技术部经理、项目采购主管。会议主持人:常务副总裁。

会议一开始,主持人做了简单的说明:"经过前段时间的技术交流和澄清,两家公司均能满足新大楼的需求,但是价格差得比较多。因为此番是二次招标,已经影响了工程进度,我们今天就要定下最终方案,尽快汇报给老板,大家都说一下自己的看法和想法吧,请高级副总裁先说吧。"

高级副总裁表示,新大楼的定位是要建成本地区的地标性建筑,各供应商品牌的选择均以国际知名国内领先为主,据其所知,在电话和网络系统方面,全球第一品牌是美国某集团,它在技术上、知名度上、可靠性上等方面均处于全球领先地位,此次该集团也表现出了极大的兴趣,经过几轮的技术和商务谈判,该集团最终也给出了最低的折扣,还是很有诚意的。他比较倾向选用该集团。

接下来是采购部经理的发言,很简短,并没有明确表示个人的态度:"一分价钱一分货,两个品牌的性价比都差不多,用哪个都有理由。"

商务总监的态度很明确,但是他与高级副总裁意见相左,他指出某厂家现在已经成为电话和网络系统的全球前三名的知名企业,其市场占有率虽然仅次于美国某集团,但是它近些年来发展势头非常猛烈,科研力量上也在不断加强,技术能力也在不断提高,他认为它的可靠性是没有问题的。再者,某厂家是国内同行业老大,本地区有优秀的售后支持服务团队,能够第一时间处理一些紧急事件,所以他个人选择某厂家。

IT总监和信息部经理都是第一次招标的主要负责人，在此招标工作中，他们二人表现得极为低调，对于此次的讨论，他们均没有发表个人意见。常务副总裁看看会场中的情况，也没有明确表态。既然无法获得一致意见，他便提出投票表决的建议："确实，看来大家意见都不统一啊。我们这里正好7个人，我建议匿名投票吧，少数服从多数。的确各有各的优势，是比较难做选择。"

当天的投票结果是4∶3，多数人选择美国某集团。最终中标供应商仍为美国某集团。定标会上的投票表决在邀请招标的采购行动中并不常出现，比如前面提到的电缆招标案例，以及第一次电话和网络系统招标，最终决策定标人与确定邀标名单的人是相同的，相当于从一开始各方意见在几轮的明、暗互动中基本协调完毕，等到商务谈判结束，大家基本已经能够达成一致意见，所以定标会上很少有如此明显的争议。可是，由于第一次电话及网络系统中标价格过高，导致老板不仅不惜延误工期直接否定此次招标结果，还指示公司三大副总裁同时参与及决策此次招标工作。

第二次的定标会有两个特殊情况：第一，最大的领导——公司常务副总裁——并不是全程参与，他的角色类似于纪检委的领导，只是到最后参加及主持定标会，并拥有决策权。第二、第三位副总裁参加定标，级别之高实属罕见，所以这一次的定标会上出现了完全持不同意见的双方，这在采购部的定标会脚本中可谓是极少数的特例。会上，常务副总裁作为三大副总裁之一，没有明确支持其他任何一方，剩下的部门经理们也没有人愿意在这样的会上因为自己的言行被领导们关注到。如此情形，常务副总裁就像当年的监察官斯提尼拉伊达一样，认为讨论对当下的情况并无益处，既没必要努力追求一方说服另一方的结果，也不愿就此事无休止地争论，既然可以选择"求同存异"，何必要多费时间和精力去可以追求"求同去异"，所以他及时提出了投票表决的提议，选用方式是：匿名投票。

原则上，决策方法应该是会议脚本的内容，但也需要现场即兴的发挥。在话剧《12个人》中，相继出现了四次表决三种形式，分别在不同的情形之下——举手表决、匿名投票表决、单个表态。一开始，团长为了尽快获得会

议结果，选择了公开举手表决的形式，但结果并未如绝大部分人的意愿，出现了 11∶1 的结果。这样，为了达到 12∶0 的目标，人们开始讨论起来，渐渐地发展为争吵。

第二次表决发生在当争吵升级，大家很难坐下来集中精力讨论案件时，有人认为只有八号坚持被告无罪，太浪费大家的时间和精力，八号提出来，除他之外，11 个陪审员再进行一次投票，只要出现 11∶0 的结果，他们可以立即做出"有罪"的判决，但是只要有人投"无罪"票，他们就继续留下来讨论清楚。这一次团长宣布改为匿名投票，目的是让每个人都尽量不受其他人的意愿干扰。当很多人以为这将是一次决定性投票时，一张"无罪"票又让大家不得不回到讨论程序中来，虽说是匿名，但很快就被人打破规则，一场"谁投了无罪票"的争论又开始了，最后那位"不同意见者"——第九人，自己站出来澄清他为什么要投"无罪"票。

第三次表决还是沿用了举手表决的形式，这一次"无罪"票占多数，九比三。会场局势彻底发生了扭转，绝大多数人开始不确定十六岁男孩儿就是杀人凶手的事实。最终，投"有罪"票的三个人在一连串的"可被怀疑的证词"面前表态：同意无罪。除了第一次的公开投票表决，后面三次的表决程序都是随着会议进程的需要而临时起意的。

就《12 个人》中出现的三种表决形式而言，同一情况下，匿名投票表决被视为最公正的表决形式。并不是所有的人都敢于去做舞台上那个"8 号陪审员"，当绝大多数人都举手表决的时候，那个持不同意见的人其实是在与自我进行挣扎。所以，投票表决是在利用规则的基础上规避矛盾的最佳方式。这些决策项有个共同的特征："不同意见"更多的是主观意愿的喜好区别，并不涉及客观事实有原则性判断。

举手表决是表演性最强的一种形式。很难保证，每个人在举手的瞬间究竟有多少成分是不带有自觉表演性的或不被期待的表演性行为。人的从众心理在需要公开对集体事件表达个人意愿时被人为的扩大，虽然结果的可信度并没有匿名表决的结果可靠，但是因为它是公开的集体行动，所以从会议所要获得的民主性角度而言，它是值得推崇的。而单个表态是介于一

种个人权利或所处期环境压力下的表现，先表态的人未必没有个人利益的顾虑，后表态的人未必没有受到众心理的影响，所以其结果呈现出的个人意愿的真实度究竟有多高是有待考量的。

会议组织者在准备会议脚本的时候，应该预先对会议希望获得怎样的结果进行必要的揣摩，选定会议中可能采用的决策形式，是发声、举手还是票选，并且对特别重要的会议结果，最好是事先做好备选方案，一旦临时出现突发状况，怎样的决策方式可以适用，而哪些方式是需要尽力在会议中避免出现的，保证能在紧急时刻及时应对。但是，当面对不可预知的冲突时，很可能是并没有脚本的参考，也就更考验主持人的临场应变能力。

第四节 预设的结局与会场中的"意外"

"预设的结局"分为两种情况：第一种是指那些"走过场"的决策性会议。"走过场"在这里是中性词，它本身没有任何褒贬的含义，因为根据会议内容的不同，有的会议确实不需要过多去讨论或者纠结决策的选项如何选择，但是在程序上又必须通过集体开会的形式形成有实际效力的决定。第二种是指在决策选项和条件中就预先设定了结局。比如前面提到的某工程公司对10kV 电缆的采购实行邀请招标的形式，这就是预设的结局的一种。按照邀标流程：发出邀请招标文件——进行及时洽谈及技术评标——通过者进入商务谈判——通过商务谈判的结果，进行定标。意即最终的定标会是在前面一系列的行动之后进行的，能够进入定标会的选择项，一定是通过前面严格的层层筛选后脱颖而出的，但这其中的人为因素和技术考核是相互联系的，很难说策略会就完全没有"预设结局"可能。

通过在决策选项和条件中做"手脚"来实现，预设的情况比比皆是。比如，某部门需要招聘一位行政助理。公司人力资源部通过筛选个人简历、集体笔试程序后，将其认为符合条件的 5 位候选人名单交至该部门，该部门可从这 5 人名单中经过内部面试、讨论推选出 2 名，并在对这 2 名候选人进行排序之后交还给公司人力资源部，经人力资源部最后核准确定实际录取人

员。这一套流程下来，程序看似合理与公正，但实际上每一步都存在隐形预设的可能性。比如一直有一位实习生很适合这一岗位，但程序上必须是公开招聘的形式，而不是内部推选的方式。为显示招聘工作的公平性原则，确保领导层在这一工作上的公正严明。该部门向人力资源部提交了招聘计划，尤其对职位的要求做了明确的说明：

职位要求：①本科及以上学历；②国内 211、985 院校毕业生；③共产党员；④熟练使用办公软件；⑤因岗位职责需要，获得会计证书者优先。

以上的每一条都不违背招聘原则，但也可以说这 5 条内容完全是按照实习生的情况定制，虽然符合以上内容的并不会只有他一个人，但是这样的条件能够保证他进入招聘程序，而不会在第一关就因为条件不符合而被拒之门外。这样的条件选择项可以根据不同的对象随时做出调整：

职位要求：①本科及以上学历；②有教育学专业背景；③共产党员；④熟练使用办公软件；⑤因岗位职责需要，男士优先。

再比如，人事部门从众多申请人中筛选出参加笔试的人，再以笔试成绩的情况确定 5 位候选人交给部门做决定，但实际上这 5 个人中只有 2 个人是从条件上完全符合岗位需要的，另外 3 人均有各种各样的原因不会令部门满意——人事部门的人提前做"功课"，通过各种渠道了解到的信息。那么下属部门其实可选择的人选只有 2 位，按照差额申报的形式，最终的决定权仍然还是在公司人事部门手上。那么，不论下属部门领导的决策会议怎样开，其实结局都是一定的。事实上，隐形预设结局就好比编剧编好一出悬疑剧，表面上让观众来选，实际上观众怎么选都是预先设定好的。

这是通过预设条件选项左右决策结果的情况，类似谋杀悬疑剧中观众有限的选择都是经过导演编排的。另一种就有与论坛戏剧中导演的刻意引导相似了。比如，某部门要新进一个办公室工作人员，在完成所有候选人的面试环节之后，投票之前，领导先请办公室主任谈谈他的想法，办公室主任说："我们现在办公室人员一共是 6 个人，只有我和杨某是男性，其他都是女性，并且马上都面临结婚生孩子的情况，而杨某家住在市区，老婆刚刚生了小孩儿，也不可能常驻在单位（郊区）加班，所以我建议还是引进一位男同

志,好缓解一下办公室的工作压力。"他说完,领导总结道:"我来谈谈我的看法吧。目前正值我们发展的上升期,好几个项目同时进行,更别提员工福利和会务安排都是办公室在具体负责,所以还是请大家慎重考虑到办公室工作的实际需要。"会议讨论中发表个人意见无可厚非,但是在投票环节中作为总结性表述,则带有明显的决策指向性。

决策会议中的"意外"是指结局超出组织者的预期或完全悖离会议目标。比如《中国合伙人》中成冬青召开的股东大会,他想到孟晓骏会对他的提议表示反对,但是没有想到股东里竟没有一个人支持他。类似这样表决意外的情形在我们生活中其实并不少见。

曾经我在分管学校社团联合会时,参加了一次主席团改选的大会。当天的会议程序是:首先由参加竞选的10位同学进行个人陈述,然后由主席团成员及全校所有注册在籍的社团派代表(1位)需要从10名候选人中投票产生7名新一届社团联主席团成员。在举行大会之前,我与现任主席团团长、副团长、秘书长召开了一次内部会议,详细了解了新参选的10位候选人的情况,在听取了4位主席团成员的汇报后,我着重了解了几位我认为平时表现较为突出、得力的同学情况,最后我们大致拟定了可能成为新一届主席团成员的学生名单,但是并没有对投票规则和具体的执行做严密的设计与安排。会议当天的投票结果却出乎我们的预料,其中一位我们均希望任命为下一届主席团副团长的学生落选,而另一位我们都没有很看好的学生却顺利进入了主席团。但是,因为票选结果符合选举规则,我们不可能在100多个社团代表面前宣布当天的表决结果无效,所以,即使出现了我们认为的"意外",我们也必须尊重票选结果,当众宣布新一届主席团成员名单。

意外的发生让我们有些措手不及。意料之外的人参选与预设的人员落选,致使我们在任命主席团中每个人的具体职位时,都不得不因为这个意外入选人的票数太高而费时费力地讨论该如何安置他,既不可能让他的职位太高也不可能让他完全做一个虚职的领导,在面子上还不能做得太过分,影响新一届主席团合作精神的建立。而导致这一"意外"发生的根本原因,就是我们在制定及实施规则的过程中,规则制定不合理、实施过程不严谨,最

终导致了这个严重的后果。

我们在设置投票规则时，忽略了各方投票人的比例分配问题。当年实行的社团联合会的投票规则是：主席团成员每人按两票计，各社团代表每人按 1 票计。每位投票人可以从选票上勾选 7 人，多投或者少投均视为无效。每位候选人的得票数超过投票人数一半以上视为有效。实际到场的投票人应超过原总投票人数的三分之二方可进行当天的投票程序。2009 年学校里注册在籍的社团总数是 106 个，加上主席团的 7 人，一共应有投票人 113 人，实际到场人数 103 人，超过应有投票人数的三分之二，当天的选举正式开始。

看起来我们自己制定了一套挺像模像样的投票细则，实际上，规则本身的设置不够严谨，在操作的过程中漏洞百出。

第一，我们没有设定投票人资格申报与验证的程序结果。选举当天，我们很难完全确定究竟有多少真的是社团代表、有多少又是被拉来充数的。

第二，看起来主席团 1 人按 2 票计，可与 100 多个社团代表比起来，实在是小巫见大巫。那位"意外"入选的学生，他根本不用在乎主席团成员的 14 票，他凭借着自己的"好人缘"，不仅顺利入选，得票数还相当高。

然而并不是所有类似的情况均会被接纳，无故否认票选结果、阻碍票选程序的会，也时有发生。不以集体意见为最终决策依据，虽然是避开"意外"的办法，但又可能搭上"独裁"的嫌疑。要想实现民主又决策可控，最好的方式仍然是将一切不可控因素提前消解，巧妙的制定规则并严格的实施，使其表面上看起来结局待定，实际上已经隐形预设，但这就需要组织者不仅要做大量的前期工作，尤其是那些不适宜在前台被呈现的行为，还要为会议准备一个有掌控权利的能力并能应对各种突发状况的优秀的会议主持人。

不以集体意见为最终决策依据，虽然是避开"意外"的办法，但又可能搭上"独裁"的嫌疑。要想实现民主又决策可控，最好的方式仍然是将一切不可控因素提前消解，巧妙地制定规则并严格地实施，使其表面上看起来结局待定，实际上已经隐形预设，但这需要组织者不仅要做大量的前期工作，尤其是那些不适宜在台前被呈现的行为，还要为会议准备一个有掌控能力并能应对各种突发状况的优秀的会议主持人。

第四章

戏剧的方法与会议的技巧

为什么我们宁可选择坐在剧场里,去为那些可能对我们实际生活并没有多大改变的事情而投入百分之百的热情,却不肯在会场里,为那些会对我们切身利益造成影响的事情投入哪怕百分之五十的精力? 为什么我们宁可选择被动参与那些与我们生活毫无关系的活动,却不愿理睬与我们息息相关的会场决策不愿理睬? 估计得到的答案中会有一个词:后者无趣。的确,戏剧的编剧和导演可不会将大写的"无趣"摆在剧场里,他们可不想半个小时之内,剧场里的人数屈指可数或是呼噜声一片。对于他们而言,有一项非常重要的工作可以用来帮助他们实现剧场的活力:构造情节。

日常生活中,我们常常把情节等同于故事,但是故事之于情节的涵义要简单得多。故事只是讲述发生了一件怎样的事情:时间、地点、人物、事件、经过、结果。这像极了刚刚会写字的小学生们记的日记,我们会开玩笑地称其为"流水账",如果一个小学生在作文中讲述了一个略带"突转"的故事,他或许就会被表扬为"小作家"。但是情节在戏剧中有两层含义:一是在舞台上发生了什么;二是发生的这件事情,剧作家是如何来编排的,亦即讲述的形式。比如谋杀悬疑剧,事情的发生与讲述正好相反,直至最后观众才明确地知道最重要的事实——"谁干的"。情节就是剧情的框架,对于剧作家而言就是如何讲好一个充满戏剧性的故事让故事引人入胜。"常常是故事如

何讲述比故事讲了什么更加重要。"①

"所有的戏剧基本上都产生于冲突。在悲剧中,总有形体力量之间的冲突,或精神力量之间的冲突,或二者兼而有之。而在喜剧中,总是有人与人之间的冲突,男女之间的冲突,或个人与社会之间的冲突。"②戏剧中有一个必不可少的元素:冲突。不论是什么样的冲突,人与人之间的冲突、人与自然之间的冲突,还是人物内心的冲突。没有了它,戏剧便会显得平淡无奇,而缺乏戏剧性,让人失去兴趣。

一个没有任何光源的空间,大门紧闭,微弱的月光透过排气扇映入房间里,十二个座位安静整齐地排列在靠墙的两边。

法官:各位陪审员先生们,现在根据法律对这个案子的审理,我需要给你们下最后一道指示了。这是一宗一级谋杀案——蓄意谋杀,是在所有罪责中最重的。你们刚才已经听过证词了,也已听了有关法律条文的解释。现在你们的责任就是好好地区分事实和假像。一个人已经死了,另一人的命掌握在你们的手里。我希望你们认真地考虑。如果有合理的怀疑,你们就必须让我做出"无罪"的判决。如果没有合理的怀疑,那么你们就必须基于你们的良知,判决被告有罪。无论你们做什么决定,都必须是一致的。如果你判定被告有罪,那么那张电椅不是用来娱乐的。死刑在这个案子里是可以被接受的。我并不羡慕你们的工作,这是一项沉重的责任,谢谢各位。③

在十二位陪审员开始封闭式的讨论会议之前,剧场里响起了法官的声音,这是话剧《12个人》的开场,观众通过这段独白了解到了舞台上会议的议题和组成人员,包括会议的目标与规则。从这一刻开始,每个人都全神贯注地看着舞台上的一举一动,生怕漏掉了什么重要信息而错过了精彩的情节。每一位剧场编剧或是导演,都会利用各种手法或技巧来试图吸引观众的目

① 理查德·鲍曼.作为表演的口头艺术[M].杨利慧,安德明,译.桂林:广西师范大学出版社,2008:15.

② 阿·尼柯尔.西欧戏剧理论[M].徐士瑚,译.北京:中国戏剧出版社,1985:108.

③ 资料来源:话剧剧本《12个人》,上海话剧艺术中心内部材料。

光,可偏偏在我们实际的会场里,却恰恰相反,大多数的主持人都不厌其烦,试图消灭或者降低会场中的戏剧性,不知道是因为害怕冲突的发生还是习惯性地以为这些其实并不重要。

我们常常会在只知道"议题"的情况下盲目地出现在会场里,除了知道会议时间、会议地点、参会人员之外,就没有人再关心更多的内容,甚至有的会连谁会参加谁不会参加可能都是在进会场的时候,大家才一目了然。最有趣的对话是:

A:今天开会要干嘛?

B:开完不就知道了。

A:开完还不知道知不知道呢。

实际上,现实会议中的暗流涌动远比舞台上呈现出来的复杂得多,只是编剧/导演会精心地编排这出戏,其目的是好看。现实中的会议组织者所要达到的目的可不是"好看",而是解决实际问题。但是,建立在充分了解与会者人际关系(特别是潜在的冲突)这一基础之上的脚本编排,会场中的仪式感、情感的体验及会场中角色感的建立等,都对组织者制造积极的会场情境有着极强的指导性意义。在此基础上会场组织者/主持人还要具备两个重要的即兴表演能力:实现规则的有效执行、适时转换身份。

第一节　会场中的仪式性与情感的体验

我们总是在追问"开会的意义",似乎它只能经由某种理性的意义才能显现出它存在的必要性,即使它把我们的日常生活搞得枯燥无味或是烦乱不堪,我们都无法对其颐指气使。这就是本末倒置。如同人们在行动中汲取思想,而不是在思想中汲取行动一样,行动的意义是在动态中呈现而不是静态。开会的意义,并不在于人为的赋予其怎样的含义,而在于在开会过程中它给人带来实际意义的参与感同时获取的有效结果。

一场有意义的会议活动,不仅会给参会人员提供理性的结果,还能带来情感的体验:认同、接纳、忐忑、排斥等。如同"一个讲好了的故事能够给你

提供你在生活中不可能得到的那样东西:意味深长的情感体验。"①我们可以将艺术性融入会议里,将会议中的故事讲述得略带感性的色彩,而不是从头至尾只有理性思考,让意义变得呆板无趣。戏剧中的仪式感是帮助建立会场情境的良好办法。

我们刚坐下,屋子里所有的人都站了起来,对着一张大幅的毛主席像鞠了三个躬。在行过这种传统的鞠躬礼以后——这种鞠躬礼以前是表示对皇帝的尊敬,以后用来纪念孙中山,而现在是在党的会议上表示对党的主席说代表的革命思想的尊敬——发生了一件意想不到的事情。突然间,共产党员们唱起歌来了。他们笔直地站着,不约而同地唱起一首好像记不太清楚的基督教赞美诗。一两个同志唱得很响亮,十来个人唱得有点犹豫不决,其余的偶尔插进来一句。通过这种方式唱出来的各种歌声没有什么调子,也构不成一支容易分辨出来的曲子。但是,唱过几节这种奇怪的、断断续续的、不协调的歌声以后,我才恍然大悟,原来他们是在唱《国际歌》,而只有在八路军中待过八年的才元和工作队队长侯宝贝知道歌词和曲调。支部的其他成员尽可能地跟着唱,一会儿唱几声,一会儿等着侯宝贝和才元给他们领头,直到最后他们才高声、清楚地唱了起来,因为最后部分是大家都熟悉的。最后那句"英特纳雄耐尔就一定要实现"简直可以把窗户震破——如果墙上还有窗户的话。

这支歌虽然唱得很不齐,但给大家都留下了强烈的印象。它以出乎意料的、戏剧性的方式表明,村里的生活中存在着一个强有力的有组织的核心,以前对其存在仅是猜想而已。这个核心遵循着一个确立的传统,不管这种传统是多么新奇,而且这个核心显然受到了它的支持者的忠诚拥护。毫无疑问,没有任何强制力量能够使得这些壮实得农民在公开场合去唱一支他们还只学会一半的歌曲。这个事实使得任何把这个村子看成"一盘散沙"的想法不得不打消了。站在这里的这支队伍衣衫褴褛,但坚强有力,是这个

① 罗伯特·麦基.故事:材质、结构、风格和银幕剧作的原理[M].周铁东,译.天津:天津人民出版社,2014:125.

村子的中坚力量。①

　　这是 1948 年 4 月 10 日的清晨,在原山西省长治市潞城县张庄村举行的一次公开整党大会的会议开场。在开这个整党会时,张庄原有的 28 名中共党员中有 2 人已经被拘留。在这个会上有两派力量:村党支部和贫农团代表。村里剩下的 26 名党员要在贫农代表团面前进行批评与自我批评,并接受他们的审查及评判。在革命历史上,这种会议被称为"过关会"。这样的开场充满戏剧性的仪式感。它让那个"曾经作为教会学堂的长长的兵营式的屋子"②显得庄重而严肃,原本屋子里骚动的人群在这些并不很成调的歌声响起时变得安静而专注。

　　仪式感是剧场必备的元素。暗场、启幕、光起是我们在欣赏舞台艺术时最常见的仪式性表达。现在,我们几乎只有在开大会或是典礼性的会场中才能感受到仪式性的程序——起立,全体奏唱国歌。似乎很难得会有人为普通的决策性会议设计仪式感。但其实有没有真的仪式性行为并不是会场中所要被强求的,而是会场中是否有充满仪式感的行为。

　　封闭式空间里的仪式性行为是可以帮助空间上聚集在一起的一群人暂时抛开个人情绪而进入集体情境的一种手段。以极端的例子来说就是"暴民心理学"或"群众心理学"背后所根植的理念。比如,地主害怕高额的地租会引起农民的不满,这名地主宁可选择单独与这些农民对话,或者从中选择一个使其"听话"的人在表面上支持他的做法,也不会公开选择与所有农民对抗。人们聚集在一起所形成的情绪性影响或者情感上的认同,都是集体事件中极为重要的。在不同的情境里,这种集体性情感需要被刻意地制造或回避。

　　任何的表演性场景都能找到一个特殊符号的运用,来帮助这一技巧的发挥。比如 20 世纪三四十年代的中国革命时期,共产党的群众运动中所特

① 韩丁.翻身——中国一个村庄的革命纪实[M].韩倞,译.北京:北京出版社,1980:370.
② 韩丁.翻身——中国一个村庄的革命纪实[M].韩倞,译.北京:北京出版社,1980:370.

有的符号便是"人——穷苦的人"。有故事的人被赋予了先天的角色感,引导者在其精心安排之下成了演说家。"年轻人在区里开完大会以后,兴高采烈地回到张庄……这些村干部回村以后,第一个任务就是组织村农会……第二区是老解放区,那里的农会已经成立了很长时间,从那里派来了两位干部到张庄来协助组织工作。他们首先把村里最穷的三十户人家召集起来,其中有儿子在炮楼里被打死的妇女,有家里的壮丁被迫到很远的地方当伕子被强逼,及劳役的人的农户,也有穷得只剩下身上一身衣服的长工。"①"最穷的人"像一个标签一样被钉在了角色牌上,类似这样的标签是所有会议中必不可少的特殊符号。当指导员带着破棉袄上了课堂,问大家:"这是谁穿的? 地主穿这个吗?"战士说:"地主擦屁股也嫌脏,这是佃户穿的。"又问:"谁给换?"战士又答:"只有咱们的队伍是能给穷人争翻身、争解放的队伍。"这时,战士赵洪山说,他父亲也是穿这样一件破棉袄,还被警察打瞎了眼睛。想到父亲受气受穷,他伤心落泪了。指导员叫他当众诉苦,战士们极受感动,一致表示决心革命到底,为天下穷人换棉袄。② 这是在特定语境里传达出了与表演行为之相符合的意义,正如鲍曼所说:"表演事件的结构是多种因素相互作用的结果。这些因素包括场景、行为顺序以及表演的基本规则。"③

　　成功的会议组织者总能为会议找到与之相匹配的"特殊符号"的运用。可能是精心布置的会议现场,也可能是巧妙设计的会议开场,或是经过精心策划的会议程序。无论如何,会场中的仪式性行为都离不开对情境的刻意迎合或是对某些预料中的冲突进行刻意消解或回避。剧本情节的编排艺术能给观众带来审美情感上的体验,会议脚本的意义同样如此。

　　一个讲得好的故事既不是对论文般精密推理的表达,也不是对幼稚情感的汹涌发泄。它的胜利表现在理性与非理性的联姻。一部即非情感亦非

① 韩丁.翻身——中国一个村庄的革命纪实[M].韩倞,译.北京:北京出版社,1980:146—147.
② 《罗荣桓传》编写组.罗荣桓传[M].北京:当代中国出版社,2007:259.
③ 理查德.鲍曼.作为表演的口头艺术[M].杨利慧,安德明,译.桂林:广西师范大学出版社,2008:33-34.

理性的作用不可能唤起我们的同情、移情、预感、鉴别等更微妙的官能——我们对真理与生俱来的敏感。①

　　既然会议需要参会人员出席,代表着这些人的存在一定有其特殊的意义。假若组织者不能正视每一个个体存在的意义,便至少无法让他们在情感上获得认同。当亨利五世在王宫议事厅召见坎特伯雷大主教时,他谦逊有礼又铿锵有力的问话,丝毫不见曾经用在他身上的那些形容词——轻率与莽撞,他体现出的尊重与权威,让所有人都为之肃穆。

　　坎特伯雷:愿上帝和天使守护着皇上的圣位,愿陛下万寿无疆!

　　亨利王:多谢你的美意。渊博的大主教,我请求你讲一讲——要公正、虔诚地讲——法兰西所奉行的"舍拉继承法"究竟应当还是不应当剥夺我们的继承权。上帝明鉴,我的忠诚的爱卿,你就这问题做解释的时候,千万不能够歪曲、穿凿,或牵强附会;更不能仗着自个儿精明,就明知故犯,叫自己的灵魂负上了罪名,竟然虚抬出一个不合法的名分,经不起放在光天化日之下,让大家评一评。因为,上帝是明白的,有多少今天好好儿活着的男儿,只为了你大主教一句话,将要血肉横飞——因为我们会照你的话做去。所以你得郑重考虑。你这是在把我们的生命做赌注,你这是要惊起那睡着的干戈。我凭着上帝的名义,命令你郑重考虑。像这样两个王国,一旦打起仗来,那杀伤绝不是几十个人或几百个人。在战争里流出的每一滴无辜的血,都是一声哀号,一种愤慨的责难——责问那个替刀剑开锋、叫生灵涂炭的人。只要记着这庄重的祈求,你就说吧,大主教;我们要好好地听着、注意着你的一番话,而且深深相信,凡是你所说的,都出自一颗洁白得像受过洗礼、涤除了罪恶的良心。②

① 罗伯特·麦基.故事:材质、结构、风格和银幕剧作的原理[M].周铁东,译.天津:天津人民出版社,2014:125.
② 威廉·莎士比亚.莎士比亚全集(第六卷)[M].朱生豪,等译.北京:人民文学出版社,2009:404.

亨利五世请求对方给出答案,但必须是公正、虔诚的态度,不可对事实歪曲、编造,必须对自己的言行负起责任——因为有几百人的生命现在就在对方的手中。类似庄重、严谨的表达也一样出现在《12个人》的开场中。虽然舞台上的会议总比现实中要充满戏剧性的设计感,这是剧作家的责任,每一个人想要感受意味深长的情感体验时,都可以走进剧场去观看一个充满戏剧性的故事。但并不代表这一功能就只属于舞台。编剧/导演为了打动观众的情感,会努力"通过表现必要而精确的体验来促使观众在心中自然生出一种情感"①。会场中的协商行为又何尝不是在移情与情感认同中徘徊。

会议中的主持者,被公认为会场中最重要的角色,他是组织有序会议的灵魂人物。主持人的职责范围被描述最多的是:秩序的执行人。比如:"确保任何会务管理和服务的到位;根据不同出席人员的情况控制讨论形势;使会议轻松开始,随即顺利地导入议程"②等。秩序与规则在会议中确实很重要,很难想象一个无序或者无规则的决策性会议能产生出一个有效的会议结果。但我希望能为主持人加上一个职责:情感体验的制造者。这是达成会议共识不可或缺的主观因素。

"在群体中,每种感情和行动都有传染性,其程度足以使个人随时准备为集体利益牺牲他的个人利益。这是一种与他的天性极为对立的倾向,如果不是成为群体的一员,他很少具备这样的能力。"③然而群众不等于群体,并不是聚集在一起的人就能成为一个群体,他们的感情或者思想不能同时转向一个方向,即使把他们强行置于同一空间里,也无法立即达成统一性。所以,如何能把他们变成一个群体,并使他们获得一种集体心理,让他们不再偏执于个人的感情、思想和行为,而是形成相对共同的特征,在协商的过程中我们确实或多或少需要这样的传染力,有时候可能是一种更为无意识的状态,因为"心理学语言表述……孤立的个人具有主宰自己的反应行为的

① 罗伯特·麦基.故事:材质、结构、风格和银幕剧作的原理[M].周铁东,译.天津:天津人民出版社,2014:277.
② 帕特里克·弗塞斯.开好会议[M].王石泉,译.上海:上海人民出版社,2006:27-30.
③ 古斯塔夫·勒庞.乌合之众[M].冯克利,译.北京:中央编译出版社,2005:17.

能力,群体则缺乏这种能力。"①

　　当然,情感的体验并不能代表意志的绝对转移。我们既不可忽视情感转变所带来的集体认同,也不可过分夸大这种转变的作用。因为有时候宁可不去制造情感的认同,也不要做出虚假或是做作的表演,并不是几滴眼泪、几个皮笑肉不笑的堆笑就能实现这种体验。真实的体验来自思想与情感的双重表达。《等待老左》的故事中,实现移情效应的除了委员们同样贫困的身份,也来自四个使人感同身受的真实故事的呈现。理性的思考来自主持人对事物逻辑的表述,感性的表达来自主持人在传播过程中体现出的真情实感。

　　在此,我们借鉴吴洪林老师关于主持艺术的相关阐述。什么是电视节目主持人? 他用了 34 个字:"以'我'的方式出现在镜头与话筒前,为受众群准备并驾驭一档固定节目的演播主人。"②虽然,会场中的主持人并没有用真实的镜头对着他,但在场的每一个人的眼睛都在注视着他,而他在会场中也确实扮演者主人的角色,他不仅是一位服务者,也是一位试图驾驭整个会场的人。吴洪林老师在对"电视节目主持人"的定义中第一层面——以"我"的方式——进行的解释为:"这个第一人称的'我',使得主持人在叙述与议论中具有人性化和人情味,这样的传播不仅给受众以一种平等感和亲切感,更重要的是让传播的信息使受众得以感受和感染。"③这也正是会场中所要实现的目标。

第二节　戏剧模式的启示:会议结构的编排与角色的设置

　　舞台上被讲述的故事不在于它时间跨度多长或是人物关系多复杂,而在于它能将那些可能说不清道不明的事儿理顺了,并在短短 2 个小时左右的时间里将其呈现在观众的面前,让观众一目了然,这究竟演了一出什么戏。

① 古斯塔夫·勒庞.乌合之众[M].冯克利,译.北京:中央编译出版社,2005:21.
② 吴洪林.主持艺术[M].上海:上海三联书店,2007:12.
③ 吴洪林.主持艺术[M].上海:上海三联书店,2007:12.

不论是多么复杂的人物关系,不论是多么久远的时间线,再长的故事,其剧本的情节都有起始点和结束点的安排:哪些是必须在舞台上需要通过人物间的行动充分呈现的,哪些是需要人物进行简要交代的,哪些是不可在舞台上被观众看到的、需要在后台表演区域完成的。编剧和导演都会有艺术的结构。剧作家/导演在架构这些事件时,必须要回答的一个问题是:目的是什么。如果目的仅仅是自我陶醉,表达自己的情感,则很难激起观众的情感;如果目的是传达思想,但如果表达得不好,让观众无法理解,也只会是孤芳自赏。"有两个概念支撑着整个创作过程:一是前提,即激发作家创作欲望的灵感;二是主控思想,即通过一幕高潮中,动作和审美情感所表达的故事终极意义。"①

关于前提,有一个开放式的问题:如果……将会发生什么?假如我们将这一问句置于会议中,会有怎样意想不到的结果:

如果我选择美国某集团的三家供应商,将会发生什么?

如果我在会议中提出要采用邀请招标的方式,将会发生什么?

如果我们选择争创星级宾馆,将会发生什么?

生活中任何的一瞬间都可以成为写作的前提,这就是发现灵感的过程。并且,关键问题不是写作如何开始,而是如何保证写作能够始终保有灵感的激发。因为从某种程度上而言,写作也是一个发现的过程,故事不一定只有一种写法或者一种结局,但如何写、会带来怎样的结局是充满未知的。而"如果……将会发生什么"是帮助作家实现这种未知的一种方法。如果组织者在准备会议脚本的时候,也能有这样灵感的闪现,未来的行动是不是就会更清晰可见了。

但是,现实生活与讲故事还是截然不同的,"前提"对剧作家而言是一个个灵感,剧作家需要完成的是如何筛选并编排这些灵感。可我们还没有人可以百分之百地编排未来的生活。假如我们无法对正面的问题做出回答:如果我们选择争创星级宾馆,将会发生什么?那么,我们不妨选择反问:假

① 罗伯特·麦基.故事:材质、结构、风格和银幕剧作的原理[M].周铁东,译.天津:天津人民出版社,2014:126.

如我们不选择争创星级宾馆，将会发生什么？假如我们不选择争创星级宾馆，是否还有别的办法帮助宾馆走出困境？这就是开放性思考题，不是选择或是简答题那么简单的推导，需要论述的过程。议论文分立论和驳论，怎样立、如何驳，通过怎样的讨论程序和规则，正是会议组织者需要发挥的会议技巧。

"主控思想"是麦基对写作主题的另一种提法。他认为"主控思想"一词可以更好地指出故事或中心思想，而不像"主题"大多用一个词来表述，其实含义是颇为模糊的。并且，他认为"主控思想"一词还隐含了一个重要的功能：确立作者的关键性选择。"它是又一条创作戒律，为你的审美选择提供向导，助你确定：在你的故事中，什么适宜，什么不适宜；什么能表达你的主控思想并可以保留，什么与主控思想无关而必须删除。"[①]所以，主控思想具有两个组成部分：价值加原因。"主控思想可以用一个句子来表达，描述出生活如何以及为何会从故事开始时的一种存在状态转化为故事结局的另一种状况。"[②]

"主控思想"的含义丰富，它所要表达的是整个故事的核心意义，这对剧作家而言是极为重要的。剧作家越是围绕一个明确的思想来构建故事，越是能让观众在观看故事的过程中发现更多的意义。这一写作技巧的运用对会议行动有较强的启示作用。

第一，会议组织者要明确开会的价值。究竟会议行动的价值体现在哪里。会议作为人参与的一种议事型的互动性聚会，只要组织者有足够的权利，他都可以以任何理由任何形式召开会议，但是不是所有的会议都有必要，则要另当别论。前面我们曾谈到过，什么情况下会召开决策性会议？当会议组织者因为权限问题、能力问题或者民主问题不能独立对某一事件进行决策的前提下，召集与事件相关或有影响的人进行集体协商，并最终获得有效的结果。如果是因为权限问题，那么组织者可能是需要得到更高决策

① 罗伯特·麦基.故事：材质、结构、风格和银幕剧作的原理[M].周铁东，译.天津：天津人民出版社，2014：130.

② 罗伯特·麦基.故事：材质、结构、风格和银幕剧作的原理[M].周铁东，译.天津：天津人民出版社，2014：130.

人的帮助，也可能是平级间的协商；如果是因为能力问题，极有可能这是一件棘手的事情，或是存在一些不可调和的矛盾，组织者需要获得更多的支持与帮助；如果是因为民主问题，那么最简单的方法是：投票表决。

第二，为实现会议价值而确立合适的会议风格，形成适当的行动方式。参考观众参与式戏剧的特点。谋杀悬疑剧是在讲述一个扣人心弦故事的同时制造观众参与的现场效果，其根本目的是以观众参与的形式感吸引更多的人来走进剧场。论坛戏剧相对更具深层次的社会意义，它的观众参与并不是绣花枕头，而是要有实际效力的，最完美的结局是能解决实际问题。所以，从行动意义的构成上来看，决策性会议也分两种：①隐形结局的，以突出会议形式——民主性——为目的的会议，包括"走过场"的会议；②未预设结局的，以期解决实际问题的会议。第一种会议更注重形式感，第二种会议需要参与者的观点更犀利，讨论更针锋相对。会议组织者一定要分清行动的原因与会议的价值。比如前面谈到的李小姐参加的电视台电视节目筹备的工作会议。会议的价值体现在对文案的可行性进行分析与筛选，战略决策的过程需要相互间的征询与质疑，但是最后竟然成了上下级之间的情况汇报，毫无会议价值。

第三，剧作家不可能用无限长的时间来表达故事的核心意义，这是凝练的技巧。会议组织者如果也能灵活地使用这一技巧，就会避免浪费时间。摆在会议组织者面前的结构问题是，有时候他们很难分清讨论的重点内容，就像是一锅东北乱炖，什么内容都有，使会议变得没有效率或效率很低。要做到会议简洁而有内容，一个方法是依靠会议规则，另一个方法就是理清会议内容清单：①哪些事情没必要在会议上出现，可以事先解决或者被安排妥当；②哪些事情是必须在会议中出现或者被讨论；③什么情形之下预示着会议可以结束；④哪些问题虽然与会议有关系，但是没必要在此次会议上出现或者被讨论，一旦有人提出相关话题，可以及时有效地阻止。这样的预设能够帮助组织者对会议行动有个完整的把握，控制好会议时间和节奏。

任何脚本结构的编排都离不开人物角色的设置。剧场活动中的角色划分是很清楚的：哪些人是演员，哪些人是提供技术支持的人，哪些人是权威

的顾问。但是,到了会场中,角色定位被削弱,行政关系被强化:领导与下级、部门同事、各部门领导、各部门职员等。这是办公室文化中的特点,也是职场作为一个社会表演场所,最难以处理的复杂化情形。个体的身份带有极强的自我意识,始终以个体身份进行社会表演性行为,其对情境的认识被减弱,或造成过分强调自我而忽略情境中所需角色的情形。典型的例子有前文谈到的李小姐参加的节目筹备会中,总导演在会议中的表现——只听汇报不做阐述。还有《中国合伙人》中成冬青召开的股东会议,成冬青从头至尾以"新东方老板"的身份自居,甚至扬言要做一个独裁者。

(秘书将会议材料发放至参会人员手中。)

成冬青:这是我做的上市调查报告。采纳了各方意见。我认为现在不适合上市。我们需要等一个机会。

孟晓骏:什么机会。

成冬青:我还在等。

孟晓骏:等一个风水大师来,我们已经等了四年了吧。4 年,如果做一家新公司的话,估计也上市了。

成冬青:我们做的是教育产业机构,不能盲目跟风上市,况且这两年美国市场非常的不好。在美国上市的中国公司,停牌的停牌,破发的破发。大部分沦为为垃圾股。

孟晓骏:垃圾股也是股票。总比你把几亿现金扔到银行里面囤灰有价值吧。你可以问问在座的股东们,现在启动上市可以吗?

成冬青:我提议无限期推迟新梦想的上市计划。同意的请举手。(举手)

孟晓骏:(看看所有在场的人,没有人举手。他两手一摊)成冬青,这就是民意。

成冬青:今天我还就独裁了。我是公司最大的股东,有一票否决权。我反对上市。

孟晓骏:你就是个土鳖。(起身离开座位)

许文:成总,作为一名投资顾问,我有责任提醒您。人民币未来会升值,

这对国内很多产业会造成冲击，但对留学事业，会有正面影响。

成冬青：您是？

孟晓骏：许文，我曾经的学生。

许文：现在担任新梦想的上市投资顾问。

成冬青：您被开除了。我听你的，（望向孟晓骏）正在学习如何开人。

孟晓骏：成冬青，你大爷的。（疾步走向成冬青，在座的其他人纷纷起身劝阻）成冬青，你大爷。你什么意思，所有人陪你玩，玩了这么多年了，你对得起大家吗？

成冬青起身踢翻了身后的椅子。

对于会议组织者而言，必须搞清楚：你将要以怎样的角色形象出现在会场里，同时你打算让与会者扮演什么样的角色？一个角色便有一套行为，通过角色的参与，我们才能达到会议的预定目的。实际上，当我们身处职场时，很容易便以自己的身份来行事，通常情况下，我们还是会不自觉受到职权高低的影响，大多数人对一个集体活动的参与方式还呈现出始终如一的状态，会场里与会场外并没有太大的区别，这就造成了会场情境被人为减弱，失去独立性。会议组织者如果想要建立这样的独立性，则必须构建会场情境，并为此情境创造相对应的角色。

个体既然有自我与角色的存在，那么一定需要角色的建立与转换。所以，通过对会场中人物角色的分类，可帮助参会人员提前认识自身在会议中的角色，这是帮助参会人员在这一情境中如何做到自我与角色相协调的第一步。与此同时，对会场中人物的种类进行细化，可以帮助组织者分清是否出现"开会请错人"的尴尬情况，最为典型的"请错人"的情形是：该来的没有来，不该来的来了；请了的没来，没来的请人代来。尤其是派别人替代出席的情形：临场顶替，不仅对会议背景不了解、对会议内容不甚了解，更无法承担任何的责任。

为了规避会议中的复杂化情形，会议组织者作为会议的第一责任人，完全可以对自己想要在会议中呈现出的形象和需要完成的规定动作进行脚本

的设计,这不仅是帮助实现其会议中的角色塑造,也是为能够完全掌控会议局势做好准备。

主持人在会议中的作用尤为重要,选择最合适的主持人的关键在于其是否能够承担并完成会议所要求的使命和任务。主持人所要完成的任务极为明确,所以行动线的勾勒也能最清晰地展现出来:会议开始——说明会议目标——介绍会议现场情况——宣布议事规则——掌握议事过程——进入结会程序——获得会议结果——宣布会议结果/布置会后工作/宣布散会。

当会议主持人和组织者为不同人时,主持人可能是组织者指定的其他人物。假设主持人是由组织者另选的人,而会议组织者又参与会议,那么,组织者扮演的角色不仅是"参会人员",也是"会议的负责人"。作为负责人,应确保会议的如期召开、顺利进行,以及获取有效的会议结果,其行动线为:起草会议脚本——下发会议通知——落实会议准备——配合主持人完成会议(制造氛围、协调关系、处理突发事件)——通告会议结果。

除开会议主持人,从角色的多重性出发,最为简单的角色划分可从两个角度展开:①会场中的工作任务;②参会人员的职位/职能。

组织者/发起人——组织或者发起会议的主要人物。

主持人——主持会议进行的人物,可能是组织者本人,也可能不是。

信息提供者——会议中规定需要发表意见/汇报的人物。

其他工作人员——如记录员、监票人、计票人等。

需要获取信息的人——会议结果会直接影响其行动的人。

关键决策人——对会议的决策起决定性作用的人。

特殊职级人——会议中将要出现的职级特别高或者特别低,或者身份特殊的人物。

复杂化的种类划分,涉及角色的横向与纵向的比较,比如同级之间、不同科室/部门/公司之间、不同利益之间等,这是属于会议隐形的复杂化的情形,所以会议组织者可以从自身的立场或观点出发,对可能出现的复杂化情况做预设。比如:

意见相同者——组织者以自己对此次会议中讨论内容的态度/意见为

参考,可能与己态度/意见相同者。

不同意见者——组织者以自己对此次会议中讨论内容的态度/意见为参考,可能与己态度/意见不相同者。

合作对象——组织者明确已知的,在会议中会与己有积极互动/相应的人物。

求助对象——组织者明确已知的,在会议中一旦出现突发状况,可以及时帮助解决问题的人物。

反衬人物——组织者事先安排的,在会议中帮助推进会议进程/制造会议氛围的人物。

从帮助个体尽快实现在会场中角色转换的角度出发,可从以下几方面设计人物行动的框架:①指令;②规则。比如:

会前准备指令——会场中各个角色所应完成的会前准备工作。

会中行动指令——哪些行动是人物作为会议中某一角色需要在会议中履行的任务。

参会要求——每一位参会人员都必须遵守的有关此次会议的规则,比如守时、不讨论与会议无关的其他内容、个人记录等。

会议要求——会议中有关开会方式的说明。集体讨论、个人汇报、按序发言等"议规",以及如何进行的"议则"。

决策规则——关于会议结果的产生采取怎样的形式及具体的操作方案。

会议组织者在起草会议脚本时必须充分考虑会场中各类人物的角色及其可能发生的行动,在下发会议通知时,务必对"参会人员""议事安排"有详细的说明。尤其是"参会人员"那一栏,最好能够明确到人物的姓名。"榜上有名"是个体在公众场合中,被关注、被认同的一种手段。当出席人员名单中不是"销售部人员",而是"销售部张三"时,张三的自我与角色找到了一个相对的平衡点,个体的存在感在具体的人物身份中被强化,打破了"张三"与"销售部人员"之间的隔阂,使个体的自我在意识上不是依附于"销售部人员"而存在,而是个体对自我的认可因为"张三作为销售部的代表"这一角色

而被强化,油然而生因为强烈的角色感带来的责任意识。这是帮助参会人员获得会场角色感的第一步。

　　"议事安排"的详细说明,是事先对会议中角色行为的要求和职责范围的强化性说明。以会议"关于 LTA 女篮×某著名运动品牌活动的推广形式"为例,可将会议通知内容表述如下:(表 4 - 1)

<p align="center">表 4 - 1　关于 LTA 女篮与某运动品牌推广活动的会议</p>

原会议通知内容
会议议题:关于 LTA 女篮×某著名运动名牌活动的推广形式
会议时间:2016 年 7 月 10 日上午 9:00
会议地点:HP 体育办公室
参会人员:销售 2 名、策划 2 名、市场 1 名、运营 2 名
主持人:销售经理初小姐
<p align="center">调整后的会议通知内容</p>
会议议题:关于 LTA 女篮×某著名运动名牌活动的推广形式
会议时间:2016 年 7 月 10 日上午 9:00
会议地点:HP 体育办公室
参会人员:
销售部——初某、李某
策划部——王某、李某
市场部——严某
运营部——黄某、朱某
主持人:销售经理 张某
会议记录:销售部 初某
会议时长:2 小时
议事安排:
1.销售经理张某介绍会议背景、议题及目标。
2.请销售部李某就前期客户沟通事项做简要汇报。
3.请策划部王某就步行街活动方案做简要说明。

（续表）

4. 请市场部严某就步行街活动与媒体沟通及反馈事项做简要说明。
5. 参会人员讨论活动形式是"公益性质"还是"营销性质"。形式：独立发言，限时。
6. 决策活动方案。形式：投票表决。
7. 请运营部黄某就步行街活动须涉及的内部资源协调与执行要求做说明。
8. 销售经理张某通报其他需要补充的内容；布置会后执行事项。
9. 散会。

有时候会议开不好，也会因为整个活动把持在一两个角色的手中，而使其他人没法参与。比如擅长提出见解的人可能创造性极强，但可能不切实际或动手能力较差；或者负责实际行动的人为该干什么不该干什么而争论不休，却不在调查事实上看问题。所以，理想的情况是，每个团队中都能均衡存在各种角色的人，有时候为了实现团队中角色力量的平衡，会议组织者也可以指定某人扮演比正常情况下更为突出的某一角色。

第三节　会议中需要的即兴表演能力

决策性会议中的即兴表现能力是指会议主持人/组织者为获得有效的决策结果在会议中展现出的调动参会人员的互动积极性、处理困难局面、掌控会议进度等个人才能。什么会议不需要即兴表演能力？答案是：否，没有不需要即兴表演能力的会议。因为决策性会议少不了"议"的环节，这本身就是一种互动性行为，除非这个互动中的每一个角色每一句话都有剧本，按要求呈现，否则没有任何一个"议"的部分是不需要即兴表演能力的。而且实际上我们并没有现成的剧本。会议主持人作为一会之长，应具备两项重要的即兴表演能力：实现规则的有效执行、适时地在身份中转换。

会议活动中，尤其是决策性会议中，我们常常无可避免地要面对质疑与不同意见的表达，每当这个时候，作为会议主持人，你将做何选择？是置身事外、任其各自为营、互不妥协，还是左右调和、帮腔作势。其实这都不是明

智的做法，对主持人而言，自己不仅是规则的执行人，更是受规则保护的受益人。沟通并非易事，在许多情况下，交流信息的愿望会因环境变化而受挫，尤其在会场里，即使对一个表面上看起来简单的观点也需要考虑用最佳的方式去表达。要使会议沟通能有效地进行，主持人一定要坚守会议规则、严守程序。遵守基本的会议规则能够帮助主持人和参会人员至少认真地对待会议这件事情，尽力避免会议成为一场吵架比赛。

规则能有效执行取决于两点：第一，事先有合理的安排；第二，组织者能按照现场情况随时合理地做出调整，但有时候规则是不容许被更改的，即使是会议主持人或者最高决策人，也没有随意更改规则的权利，这就更取决于组织者的即兴能力了。不同的决策现场有不同的决策规则，"求同存异"还是"求同须去异"，都考验着主持人在面对不同意见时，自己所持有的态度和言谈举止。论坛戏剧中的引导者看似在剧场里摆弄风云，事实上要保证演出的正常进行、观众的主动登台、舞台上的有序呈现、故事不至于发展为一出闹剧，这都需要引导者在舞台上随时随地调整自己的行动脚本。

每一位论坛戏剧中的引导者，或是"杀人游戏"中的法官，都清楚地知道，自己虽然是规则的捍卫者，但并不代表自己可以在互动活动中表现出高高在上或是颐指气使的模样。在戏剧舞台上，我们常常能看到主人翁在身份高低之间来回转换，但这一技巧却甚少发生在会场里，大部分时候，主持人都还是习惯于始终以一种身份值数出现在会议中。

身份的转换，不同于前文提到的前文提到的"角色转换"，不是指形象的塑造，更不代表个体间简单的职位或是权力的高低，而是指动态的行动指示，组织者通过语言或是肢体行为的表达，调整双方在语境中所呈现出的身份的高低，做到及时调整会场中人物间的互动关系。

英国著名戏剧导演尼古拉斯·巴特教授的教学活动中有一个演员训练方法就是"身份的练习"。1——10代表身份数值的高低，1代表最低，10代表最高。最基础的练习方法是：舞台中间放一张椅子，两人相向而行上台，围绕"谁坐那张椅子"进行即兴表演。一种方法是，两个人商量好各自身份的数值，比如甲是10，乙是2。甲一副王者的派头登台，乙表现得极为卑微甚

至是低贱。另一种方法是两人未提前进行商量,各自为自己将要在舞台上扮演的角色设定一个身份的数值,双方在未知对方数值的情况下完成合作演出。要求各自设定的数值不可在表演过程中自行修改。举例来讲:甲方为自己设定的身份数值是5,不高不低,表现谦逊却不卑微,可能会坐上椅子也可能不会。乙方为自己设定的是4,略显卑微的姿态,始终表示不会去"坐椅子"。但是,在演出过程中,乙方的表现让甲方感觉对方的数值较低,对方一谦让,他就大大方方地坐在了椅子上,这就是改变身份数值的做法,他的这一举动可能表现出的数值已经达到了7甚至是8,而不是始终以5的数值要求在指导自己的行动。这一练习的目的是通过具体数值的界定,使演员能尽可能准确地把握角色在舞台上的动机及对手戏中双方角色恰到好处的呈现。

对于一出戏的演员而言,他自然不可能从头至尾都是一个身份数值的表演,他可以将自己在每一场戏中的表演行为都进行身份数值的界定。情境的不同、对手的不同、动机的不同都会让他的行为有不同的身份数值。喜剧舞台上那些被称为"诡计多端"的角色尤为明显,他们总是在各种"嘴脸"间来回穿梭,制造极强的戏剧效果。比如莫里哀笔下的伪君子答尔丢夫,一会儿是虔诚的信徒,一会儿又是好色的爱慕者,最后终于露出伪君子狰狞的面目。

会场中的主持人当然不是要去学习如何伪善地表达,"身份数值"的概念是帮助人们更好地去认识在互动情境中,自身的言行可能产生的效果与对他人的影响,比如亨利五世在王宫议事厅中的表现:

亨利王:我那仁爱的坎特伯雷大主教呢?

爱克塞特:不在这儿。

亨利王:派人去请他来,好叔叔。

……

亨利王:多谢你的美意。渊博的大主教,我请求你讲一讲——要公正、虔诚地讲——法兰西所奉行的"舍拉继承法"究竟应当还是不应当剥夺我们的继承权。……

亨利王：去把法国皇太子的使臣召唤进来。（数侍从下）重重疑虑如今是全都消释了；凭着上帝，和你们各位的大力帮助——法兰西既然是属于我们的，那我们就要叫她向我们的威力降服；要不，管叫她玉石俱焚。若不是我们高坐在那儿，治理法兰西的广大土地和富敌王国的公爵领地，那就是听任我们的骨骸埋葬在黄土墩里，连个坟，连块纪念的墓碑都没有。我们的历史要不是连篇累牍把我们的武功夸耀；那就让我的葬身之地连一纸铭文都没有吧——就像土耳其的哑巴，有嘴没舌头。

……

亨利王：我倒是想叫那送球的人为这个而涨红了脸。那么，各位大人，别坐失了有利于我们出兵的大好时机；如今除了法兰西，我们再没旁的念头——除非想起事到临头，首先要想念上帝。让我们立即把出兵所需要的兵力征集起来，在各方面都考虑周详，我们就好比翅膀上添了更多的羽毛，又快又有步骤。……现在，愿大家都尽心效忠，让这一正义的战争见之于行动吧。（同下）①

从角色设定角度来看，亨利王是不折不扣的王者。最高的权力拥有者。但假如演员处处以最高王者身份数值 10 来指导自己的表演，我们设想一下舞台上的场景，一个傲气逼人的王昂首挺胸地大声唤道："我那仁爱的坎特伯雷大教主呢？"会是怎样的情境，观众们会不会以为这是一出改编版的喜剧《亨利五世》。当亨利王说出这句话时，他有王者的风范，却又表现出不自傲自娇，他用一些"请"字来表达自己内心的尊重，但绝不会学习那些伪善的表达，以及那些伪善者们所假装出来的面孔。他是希望在尊重他人的表现上也赢得别人的尊敬，此时他的身份数值大致在 8。而当他决定与使臣们对话时，他开始展现出一位王者的信心与霸气。不过分强调自身王者的形象，表达中传递的信息是国家是大家的国家，历史将记下所有人的荣耀，而他将担起最重的责任。等到接见完了两位使者，他向他的大臣们表达了一位王

① 威廉·莎士比亚.莎士比亚全集（第六卷）[M].朱生豪，等译.北京：人民文学出版社，2009：404－412.

者的决心与勇气,宣布即将进行一场正义的战争,不再像会议开始时那样谦逊的表达,而是尽情展现出了一位国家最高权力者的形象。演员如果想要将这位对发动战争雄心勃勃的国王演绎得真实生动,必然需要仔细揣摩这位王者的言辞背后的动机,设定身份数值的参考,可以帮助其较为准确地完成与其他演员之间的对手戏。

会场中,"身份转换"对主持人行动的指导并不是绝对的照本执行,刻意表现出的表演性行为。我将这一方法介绍到会场行动中,目的是希望会议组织者或是主持人能对个体在会场中的表现及所带来的影响有较为形象的认识与参考。在会前的脚本中,可以提前为自己将要在会场中的行动做预判,这是建立在充分考量参会人员情况及为"求同"的目标做准备基础上。在会议中,主持人要想能够即兴地恰到好处地实现身份的转换,不可忽视注意力与倾听能力的配合。

主持人既不可一味沉浸在自我表达的享受之中,而忽略了对别人发言和动向的观察和记录,也不可过分保持低调,一副惜字如金的模样,除了宣布开场、宣读程序就闭口不谈。主持人应严密观察会议的进展,看看参会人员是怎样用手势和言语对会议和自己做出反应的,这两种方式都是会议整体沟通与交流的重要组成部分。主持人一定要意识到,自己一旦开口发言,从交流的角度讲,就应起到一定的效果。不论是希望被倾听,还是希望得到支持与认同,都需要了解他人的需要,学习从对方的角度看问题,如果主持人能了解参会人员的观点,就能更好地预见他们的反对意见,并从中找到可能说服对方的办法。

结 论

本书所讨论的是会议活动中的"决策性会议",它属于议事型会议的一种,它的显著特征是互动性,它与纯粹单向动员的宣讲(示)会可谓是开会行动的两个端点——"单向动员"与"双向决策",然而这两个端点之间其实很难用一条明显的界限来划分,它们不是非此即彼的关系,而有着极为紧密的联系。本书将戏剧艺术中所强调的互动关系与开会行为的有效性置于同一语境中讨论,这两个端点之间的关系便有了一个清晰的脉络(如图:五种表现"单向—互动"关系的开会行动)。

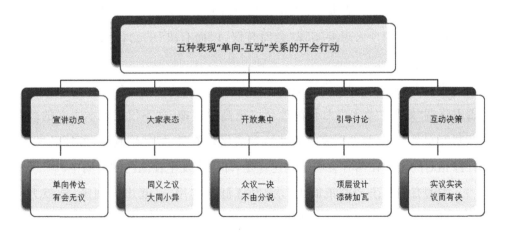

从"有会无议"到"议而有决",这其中包含了多种开会的行动动机与表

现形式。这一互动关系中，在"绝对的单向传达行为"和"绝对的互动决策行为"之间，还有另外三种具有显著特征的会议行动。这三种均有互动的具体形式，但是互动的性质和目的却各不相同。第一种是请参会人员来表态的会——"大家表态"，这一类型的会议往往现场气氛热烈，但是表态内容大同小异，意思差不多只是语言的表述略有不同。第二种也是一种形式大于内容的决策会——"开放集中"，这个会议以平等的形式出现，请参会人员畅所欲言，理论上大家都可以提出不同的意见建议，但实质上会议的内容并不真的会对决策有实质性改变，因为待决策的内容大多早已设定。第三种"引导讨论"会议的互动性与前两者相比更加真实，它不同于"开放集中"的会特别强调民主性，组织者和参会人员之间并不刻意强调平等，恰恰相反，在这样的会上有着明显的人物层级的关系，上级对下级的引导是会议互动行动的先决条件，这一类型的会议尤为重视"议"的过程，但是否一定有"决"并不是首要目的。

　　本书选取了各种真实的会议案例，从只会不议的文案策划会、矛盾重重的改革会到某工程公司的采购策略会等，均是围绕着"会""议""决"三者密不可分的关系来详细阐述人在会场活动中所起到的能动性作用。虽然，革命时期的"开会"有着浓重的标签性质，它作为一个特殊时代的产物，其作为"工具"的功能性意义更大于其"开会"本身，但不可否认，人在其中的行动方式与效果对我们今天想要实现"会而有议、议而有决"的会议结果仍有着一定的借鉴意义。

　　西方大部分有关"开会"话题的论述都是建立在"会而有序"的基础上，着重强调"规则""规范"，如何能使会议更高效有趣，这不仅跟资本主义的政治制度有关，也与西方国家中各种社会文化相关联，如辩论制度，各抒己见、针锋相对的情形在西方会场中比比皆是，却很少发生在国内的会场中。

　　中国有句成语："群策群力"，指发挥群体作用，一起出谋划策，贡献力量。只有齐心才能办好事。这是最理想的决策会场的情景。假如每个参会人员都从能解决现实问题的角度出发，而不是为了保全自己的利益，就会更自觉地从集体的角度看待问题，而不是总以个人愿望为转移。但这真的只

是理想中的情形,当现代决策越来越依赖集体智慧的时候,我们的会场里却越来越标榜个人才能的发挥与利益的诉求。因此,越来越多关注"会怎么开"的人开始重拾"规则"的重要地位,并将其与民主紧密相连。

孙中山先生在阅读过《罗伯特议事规则》之后,便参照其撰写出《民权初步》,他主张民主的第一步便是把事议好。从孙中山先生撰写出《民权初步》到今天,看似简单的一句"把事议好",仍是我们在民主道路上遇到的最艰难的一关。我国在民主法治建设的道理上,一度出现了两个认识上的误区:一是把民主看成资本主义的政治制度;二是把民主视为欧美文化的特有产物,谈民主必看西方;其结果是,前一部分人极力排斥民主思想和民主运动,后一部分人极力推崇西方民主文化,把西方的议事规则看成最有效的蓝本。所以,党的十八大工作报告关于民主法治建设的内容中明确提出:要把制度建设摆在突出位置,充分发挥我国社会主义政治制度优越性,积极借鉴人类政治文明有益成果,绝不照搬西方政治制度模式。

2008年,王石为了议事规则而与《罗伯特议事规则》译者袁天鹏签约的时候,以其亲身经历谈"规则为什么重要":"无论是在企业还是在社会组织中,开会效率都是一个令人头疼的问题。现状是我们凭借着个人经验或者与会者的权威来保证会议效果,但这是一种靠能人不靠制度的思路,不具有大范围内的可复制性。"[①]的确,对于任何会议而言,民主的权威从来就不是也不应该建立在某个人的基础之上,如同游戏一样,制定规则不仅是维护会议秩序的手段,更是实现其公平、民主的方式,但是仅仅制定科学合理的议事规则,就能确保实现提高会议效率,实现决策民主的目的吗?

我们永远不可忽视的是人的主观能动性,规则是死的,人是活的,除非每一场会议都像有固定脚本的戏剧一样,演员的一字一句都按剧本来演,否则谁都无法断言这将是一出成功的、圆满的大会。要使人的主观能动性在会场中能够积极、有效的发挥,同样离不开脚本的编写与即兴的发挥。虽然开会早已成为我们工作中的头等大事,但是却很少有人能够信心满满地说:

① 亨利·罗伯特.罗伯特议事规则(第11版)[M].袁天鹏,孙涤,译.上海:上海人民出版社,2015:4.

我会"开会"。这不仅是指那些精美绝伦的计划书或是照本宣科的会议程序。太多的会议组织者们总是将目光聚焦在会议的开场，而忽略了过程与结果的准备，极少关注到会议的行动性特征，因此会议往往出现虎头蛇尾的情形。人们习惯于表面的"计划"，但却疏于实质性议程的执行和结果的有效性。会议计划书可以做得越来越漂亮，可通常即使是做计划的人也信奉另一句话"永远不变的就是改变"。所以，在现实生活中大多数开会的"理想"标准被定得很低：只要准备充分，过程不乱，结果可上报，就算会议完成。正是因为这种会议行动的连续性和整体性被人为弱化的过程，导致行动中人的积极性被消减，以及会议结果的有效性被降低。

对某一具体行动最佳的学习方法就是"排练"。《12个人》中的团长和论坛戏剧中的引导者，一个是有具体台词与行动脚本的人物角色，一个是需要在舞台上即兴表演的人物角色，两者都可以成为个人尝试成为一名决策性会议主持人的练习脚本，通过对这些特定角色的排练和体检，可以学习如何自如地在会场中做一位成功的主持人。以真实案例为脚本的故事可以成为示范性会议戏剧的脚本，向公众展示会议的理想范本。最能实现集体学习和互动交流的活动便是论坛戏剧的实验及训练，帮助人们学习会议脚本的编写、会议规则的制定与执行，以及在决策中实现即兴的发挥。

索　引

参考文献

[1] [美]吉姆·帕特森,吉姆·亨特,帕蒂·P·吉利斯佩,肯尼斯·M·卡梅隆.戏剧的快乐(第 8 版)[M].张征,王喆,译.北京:人民邮电出版社,2013.

[2] [美]欧文·戈夫曼.日常生活中的自我呈现[M].冯钢,译.北京:北京大学出版社,2008.

[3] [美]戴维·迈尔斯.社会心理学(第 11 版)[M].侯玉波,乐国安,张智勇,译.北京:人民邮电出版社,2014.

[4] [美]克利福德·奥德茨.奥德茨剧作选[M].陈良廷,刘文澜,译.上海:上海译文出版社,1982.

[5] 王国华,梁樑.决策理论与方法[M].北京:中国社会科学出版社,2006.

[6] [古希腊]修昔底德.伯罗奔尼撒战争史(上册)[M].北京:商务印书馆,1985.

[7] [英]阿·尼柯尔.西欧戏剧理论[M].徐士瑚,译.北京:中国戏剧出版社,1985.

[8] 中共中央文献研究室,中共湖南省委《毛泽东早期文稿》编辑组.毛泽东早期文稿(一九一二年六月——一九二〇年十一月)[M].长沙:湖南人民出版社,2008.

[9] 《罗荣桓传》编写组.罗荣桓传[M].北京:当代中国出版社,2007.

［10］［美］理查德・鲍曼.作为表演的口头艺术［M］.杨利慧,安德明,译.桂林:广西师范大学出版社,2008.

［11］韩丁.翻身——中国一个村庄的革命纪实［M］.韩倞,译.北京:北京出版社,1980.

［12］［英］帕特里克・福塞斯.开好会议［M］.王石泉,译.上海:上海人民出版社,2006.

［13］［法］古斯塔夫・勒庞.乌合之众［M］.冯克利,译.北京:中央编译出版社,2005.

［14］吴洪林.主持艺术［M］.上海:上海三联书店,2007.

［15］［美］罗伯特・麦基.故事:材质、结构、风格和银幕剧作的原理［M］.周铁东,译.天津:天津人民出版社,2014.

［16］［英］威廉・莎士比亚.莎士比亚全集(第六卷)［M］.朱生豪,等译.北京:人民文学出版社,2009.

［17］［美］亨利・罗伯特.罗伯特议事规则(第11版)［M］.袁天鹏,孙涤,译.上海:上海人民出版社,2015.

［18］［美］Richard Schechner,孙惠柱.人类表演学系列.政治与戏［M］.北京:文化艺术出版社,2010.

［19］［巴西］奥古斯托・伯奥.被压迫者剧场［M］.赖舒雅,译.台北:扬智文化事业股份有限公司,2009.

［20］孙惠柱.戏剧的结构与解构［M］.上海:上海人民出版社,2016:233.

［21］赵淑洁.等待不在场的他者——三部"等待"主题戏剧比较研究.［J］英美文学研究论丛.2011(1):401.

［22］赖声川.无中生有的戏剧——关于"即兴创作"［J］.中国戏剧,1988(8):59.

［23］孙惠柱.开会的艺术:求同与求异［G/OL］.［2013-04-14］.http://www.aisixiang.com/data/63010.html.